Françoise Gilot: An Artist's Journey

By Françoise Gilot

Interface: The Artist and the Mask
The Fugitive Eye
Le Regard et son Masque
Paloma Sphynx
Sur la Pierre
Life with Picasso (with Carlton Lake)

Françoise Gilot: An Artist's Journey
Un Voyage Pictural

Introduction and
Interview by Barbara Haskell
Foreword by Danièle Giraudy

The Atlantic Monthly Press
New York

First Edition

Library of Congress Cataloging-in-Publication Data

Gilot, Françoise, 1921–
 An artist's journey, 1942–1987.

 1. Gilot, Françoise, 1921– —Catalogs.
2. Painting, French—Catalogs. 3. Painting, Modern—20th
century—France—Catalogs. I. Haskell, Barbara.
II. Title.
ND553.G565A4 1987 759.4 87-1063
ISBN 0-87113-158-7(hc)
 0-87113-215-X(pbk)

Published simultaneously in Canada

To Jonas, who possesses the art of science

Table of Contents

Foreword

by Danièle Giraudy

In 1981, when I arrived at the Picasso Museum in Antibes and began to inventory the works in this collection, I discovered a painting by Françoise Gilot called "Still Life with Open Wings." This painting had been made in 1946, during the period when Picasso and Françoise worked here, in this very chateau in Antibes, every day. As the war had just ended, materials to paint with were difficult to obtain. Because of this both Picasso and Gilot frequently used an industrial oil paint (instead of their usual medium); instead of canvas, they painted on wood panels.

Much of Gilot's work from this period is characterized by a quasi-geometric construction with somber flat areas of whites and grays and a black outline which, as in Gauguin, surrounds each form. Although she was a very young painter then, living with a master like Picasso, his influence on her work is not surprising. Indeed a very linear portrait of her daughter, Paloma, shows the same firmness and suppleness of line, revealing Gilot's mastery of figurative drawing.

I didn't know Françoise Gilot when I took charge of the museum. But several months later, when we met and talked, she told me many stories about her life with Picasso in Antibes (which she wrote about so well in her book *Life with Picasso*) and it was then that I realized the great depth of her understanding of Picasso's creative processes.

Françoise Gilot has had a long career; she has been painting for nearly half a century now. And yet, having seen two recent exhibitions of her paintings here in France, I am struck by her fidelity to herself and by the homogeneity of her work, which always reflects the character of its author. Assuredly, her mastery is evident, even in her very first works; and if some of her youthful paintings show the influence of Gauguin (which Gilot is proud to acknowledge) they are also characteristic of the constructivist movement, prevalent among many of the young painters of the fifties, particularly those with whom she associated then: Pignon, de Staël, Gastaud, Rozsda, Courtin.

At the same time, Françoise Gilot is above all a colorist. In fact, the influence of Matisse is evident in many of her paintings, particularly those in which the drawing appears spontaneous and the colors harmoniously arranged. During the early part of her career, Gilot, accompanying Picasso, visited Matisse many times, in Vence and later in Nice. And they had many long conversations together. Because of her association with Picasso, she encountered, at a very early age, many of the most interesting people of the time—painters, writers, poets, and musicians—and clearly she profited from this extraordinary opportunity which provided an unusual sense of maturity to her work.

Later, when she left France for the United States and discovered in California a sort of Mediterranean atmosphere, new influences, among them the religious imagery of the Hopi Indians and Buddhist mandalas, enriched her work and separated it from her earlier paintings, which rely upon European traditions.

Another quality of Gilot's work which is of

particular interest to me is its disregard for popular styles and cultural rituals. Gilot has never been afraid to defy prevailing tastes and conventions; and if today her work does not occupy the place it deserves, it is assuredly because she refused to follow the mainstream in French painting.

Françoise Gilot has taken these various conflicts and transformed them into the free, vital, subtle, metaphorical paintings which we are happy to exhibit here at the Picasso Museum, the chateau she first came to when she was twenty-three, and to where, forty years later, she has returned. The presence of a "colored black," as in Matisse, is constant in Gilot's painting, as well as the delight she takes in the depiction of the human figure and her joy in intelligently balanced compositions. Doubtless my preferences among her paintings will always remain consistent: her most recent ones—the floating pictures suspended in space—as well as some of the earliest ones in which Gilot paints herself with her children, Paloma and Claude. I also have a special fondness for the Mediterranean landscapes which act as the framework for these familial compositions.

In one of Gilot's paintings, a child writes the word "freedom" on a blackboard. This is indeed what is called for: to view these works with a regard to "set free"—that is what these works of Françoise Gilot demand.

Préface

par Danièle Giraudy

Lorsque j'arrivai au Musée d'Antibes en 1981 et commençai l'inventaire des oeuvres de la collection, je découvris dans les réserves du musée une peinture (Nature morte aux ailes déployées) et un dessin de Françoise Gilot. Comme les oeuvres de Picasso de 1946 exécutées au Musée d'Antibes, où Françoise et Pablo venaient peindre chaque jour, la technique dans cette période de l'après-querre où les matériaux étaient difficiles à trouver, consiste à travailler avec de la peinture industrielle à l'huile sur du contre-plaqué.

Une solidité de construction quasi-géométrique, une gamme sobre de blancs et de gris posés en aplats, et un cerne noir, comme chez Gauguin, qui enveloppe chaque forme, sont apparents dans la composition. Considérant que Gilot avait à peu près le tiers de l'age de Picasso, son influence sur celle-ci n'étonne guère. Or de la même époque le dessin très linéaire, représentant sa fille Paloma et exécuté dans sa maison à Vallauris, montre la même fermeté tempérée de souplesse, et révèle une grande maîtrise ainsi qu'un goût manifeste pour la figuration. Comme Picasso, Françoise Gilot dessine vite, et sans lever le crayon du papier.

Je ne connaissais pas Françoise Gilot, et quelques mois plus tard, lorsque nous entriions en contact et qu'elle se mit à évoquer en détail tous ses souvenirs d'Antibes, je découvris, outre la précision d'un témoin privilégié, la compréhension profonde d'une artiste intimement associée au processus de création de Picasso, qu'elle a si bien décrit dans son ouvrage.

Je suis aujourd'hui entourée de documents qui illustrent les étapes picturales de près d'un demi-siècle de peinture; j'ai vu deux de ses expositions en France, et j'ai été frappée par sa fidélité à elle-même. L'homogénéité de cette oeuvre reflète le caractère de son auteur. Sa maîtrise, assurément, a été acquise dès ses tous premiers travaux. De plus, ses oeuvres de jeunesse, qui montrent la filiation à Gauguin, s'enorqueillit Françoise, étaient caractéristiques de l'atmosphère constructiviste des jeunes peintres des années 1950 qu'elle fréquentait: Pignon, de Staël, Gastaud, Rozsda, Courtin. Néanmoins, le dessin volontaire qui correspond à cette femme lucide et décidée, organise les surfaces colorées avec bonheur et l'on se rappelle le grand nombre de visites que Françoise Gilot rendait à Matisse à Vence puis à Nice en compagnie de Picasso, et les longues conversations qu'ils avaient eues ensemble.

Françoise est avant tout coloriste; pendant ses premières années de jeune peintre et malgré la naissance rapprochée de ses deux enfants, elle rencontra les gens les plus intéressants de son époque, peintres et littérateurs, poètes et musiciens. Elle sut profiter de cette extraordinaire opportunité qui donna à son travail une maturité certaine. Lorsqu'elle quitta la France pour les Etats-Unis et découvrit en Californie une sorte de Méditerranée d'outre-Atlantique, quelques réseaux d'influences nés de rencontres nouvelles enrichirent son travail. Les Indiens Hopi et les Mandalas renouvellent ses peintures américaines et les séparent de leurs supports et de leurs racines européennes. Mais

l'enrichissement solaire est toujours le même, et la vitalité (vitaminée, aurait dit Picasso) reste constante.

Les autres qualités qui m'intéressent particulièrement dans cette oeuvre sont l'indépendance à l'égard des modes et des rites culturels de ce milieu parfois si fermé, dont Françoise Gilot, femme libre, apprit parfaitement, parfois à ses dépens, à se défier. Si la peinture de Françoise Gilot n'a pas toujours aujourd'hui la place qu'elle devrait avoir dans la peinture française, c'est assurément parce qu'elle sut rester à l'écart (ou à l'abri) d'un milieu artistique qu'elle eut à redouter. De ses conflits, de ses victoires, nait aujourd'hui une peinture libre, énergique, subtile, parfois métaphorique, que nous nous réjouissons de montrer au Château d'Antibes où elle arrivait à vingt ans et où elle est de retour quarante ans plus tard, fidèle à elle-même.

Les conservateurs des musées, lorsqu'ils préparent une rétrospective, regrettent toujours que les textes qu'ils écrivent pour l'accompagner précèdent le moment merveilleux où l'on ouvre les caisses, où l'on sort les toiles qui ont traversé la mer, que plusieurs collectionneurs nous confient précieusement. C'est alors que commence, avec le rassemblement de l'oeuvre, le réel travail et ce regard d'ensemble porté sur l'oeuvre enfin réunie.

Nul doute que la présence d'un noir coloré comme chez Matisse en est l'une des constantes, comme aussi le plaisir de décrire la figure humaine, et la joie des compositions savamment équilibrées.

Nul doute aussi que mes préférences seront les mêmes qu'aujourd'hui: les dernières oeuvres, peintures aériennes suspendues dans l'espace, et, parmi les toutes premières, celles où Françoise se représente avec ses enfants, Claude et Paloma, dans la petite maison de Vallauris où travaillait aussi Pablo, ou encore dans ces paysages méditerranéens qui servent de cadre à certaines de ses compositions familiales. Dans l'une d'elles, un enfant écrit le mot «liberté». C'est bien de cela dont il s'agit en effet. Portez aussi sur elles ce regard libre que Françoise Gilot revendique.

Introduction
by Barbara Haskell

Françoise Gilot has worked for over forty years as a painter wresting from form and color a visual statement which is at once personal and universal. She works intuitively, almost as if in a trance, in order to allow meanings to emerge of which she herself may not yet be fully cognizant. She is not content with the known; she views her task as an artist to transform and extend perceptions and to stimulate viewers toward insights and experiences they might not otherwise obtain. She is singular in her ability to move confidently between an abstract and representational vocabulary and to invest both with an intuitive and archetypal symbolism.

Because her canvases transcend the decorative, even her most abstract compositions engage the viewer both intellectually and sensually. The conjunction of formal and iconographic sophistication in Gilot's work generates multiple layers of meaning yet she remains content to allow these layers to have an existence independent of her—to unveil themselves fully or obliquely depending on the receptivity of the viewer.

Gilot's assimilation of technical skills, which began at age five, has given her the confidence to extend herself and not to be limited by the compositional and coloristic formulas of others. It has given her license to explore a variety of themes and experiment with various compositional modes. To each series she brings a consummate formal artistry. She places composition at the service of content and uses her richly developed color palette to enhance psychological meaning as well as to further surface dynamism. Spanning more than four decades, her oeuvre builds upon the pictorial innovations that infused art with renewed vigor in the first part of this century. Her achievements demonstrate how the vitality of a tradition can be maintained while simultaneously moving forward into uncharted territories.

Introduction
par Barbara Haskell

Françoise Gilot est un peintre dont l'effort vise depuis plus de quarante ans à extraire de la structure et de la couleur une formulation visuelle à la fois personnelle et universelle. Elle travaille intuitivement, comme dans une transe, pour permettre aux significations d'émmerger avant même qu'elle n'en soit entièrement consciente. Elle ne se satisfait pas du connu; elle voit dans sa tâche d'artiste le moyen de transmuer et d'étendre les perceptions du spectateur et de susciter dans son esprit une vision et des expériences qu'il ne serait sans doute pas à même de ressentir autrement. Elle est unique par l'assurance avec laquelle elle utilise les éléments d'un vocabulaire abstrait et figuratif et les investit d'un sentiment archétypale du symbole.

Parce que ces toiles transcendent le décoratif, même ses compositions les plus abstraites attirent le regard intellectuellement et sensuellement. Dans l'oeuvre de Françoise Gilot la conjonction d'un raffinement formel et iconographique génère des significations multiples, cependant elle permet à ces divers niveaux d'exister en dehors d'elle et de se révéler entièrement ou par inférences selon la réceptivité du spectateur.

L'assimilation de l'adresse technique, qui pour Gilot commença dès l'âge de cinq ans, lui a permis de ne pas se limiter à des formules de compositions ou d'harmonies colorées venues du passé. Cela lui a donné l'audace d'explorer des thèmes variés et d'expérimenter des modes nouveaux de construction. A chaque série, elle apporte une complétude formelle. Elle met la composition au service du sujet et se sert de la richesse élaborée de sa palette pour augmenter l'impact psychologique aussi bien que le dynamisme de la surface. Poursuivie depuis plus de quatre décennies, son oeuvre est fondée sur les innovations picturales qui donnèrent à l'art un renouveau de vigueur au début de ce siècle. Ces accomplissements démontrent comment la vitalité d'une tradition peut se maintenir en allant de l'avant vers des horizons non explorés.

Interview with Françoise Gilot

by Barbara Haskell

BH

You have utilized symbols in your work from the very beginning. Has the nature of them changed over the course of your career?

FG

When I was extremely young I was interested either in what was personal or in what was structural. But I did not link the two as much as I did later on. One side was human, although not necessarily realistic; the other was constructive, although never purely so. I had moments when I leaned more toward one side than the other. Then slowly, around 1961, the two polarities became one. After that, my work was more unified, and what unified it was what I call symbol. I don't mean "symbolism" in the literary sense, but rather the very simple shapes and colors that can evoke certain thoughts without describing them.

BH

Please give us some examples.

FG

Some of the symbols are personal—anything to do with animals, for instance. All my life I have been a great animal lover, even though I was raised in the city, in Paris. Each time I was on holiday in the Alps or the countryside, I would stay in the forest to watch the animals all day. So I think they are probably a basic part of my imagery. At the beginning of my career as a painter, I had a tendency to use imagery that was derived from what interested me, and later on I generalized that imagery and made it symbolic. Birds, for example. Of course, a bird evokes freedom and flight; at the same time, birds are like messengers of the gods. I have used them in my work from the beginning. I have extended their meaning as I went along, but also the forms have receded further and further from representational reality.

BH

Do you feel it necessary for the success of your paintings that the viewer comprehend your symbols?

FG

No, I do not think so, because the origin of the word symbol is: to bring together. A symbol is not something that *describes* reality. The wheel, for instance, can be a symbol of movement; you do not have to paint running feet to represent movement. A triangle can also be a symbol. Cards are another example. I've always been intrigued by playing cards, since I was a child, and I remember a story a fellow told me recently. The man said he was pleased he was raised in a family where cards had two meanings: you can play cards or read the future with them. A playing card *is* like a painting, especially when there is a figure in it. There are different levels at which you can interpret it. It is a king of spades—or a man who will come and will have a very bad influence. This friend suggested a painting too could be read at different levels. It seemed a good analogy for my own work.

A painting should be able to move our senses, our sensibility, and our minds. That is what I find interesting. I could not care less if the person who looks at my work does not see the philosophical aspect. There are several levels in my painting, but I do not find it necessary that they all be understood. They should be felt rather than comprehended.

BH

When you execute a painting, do you begin with a symbol? Are you conscious of using color or form symbolically?

14

FG

It should be more global than that. There are periods of one, two, or three years when I have a general theme. For example, in the sixties, I got interested in recreating mythological scenes. They were like a springboard from which to jump. I do not tell myself "today I am going to do this or that." Many times when I begin a painting, it may be almost geometric or it is extremely loose, just patches of color. I start with my feelings and emotions and with a theme in my head even though I am not aware of it intentionally or rationally. It springs from the unconscious, of its own accord. Also, when I start in the morning, it is with a painting already on the way. I work maybe two or three hours. Then I feel excited, able to improvise. I introduce an unusual tone or a form, such as a purple circle, that in turn leads to something else. Often in the same day I will work on three or four different paintings. I always have about ten to twelve paintings in the making at any given time.

BH

Many of your paintings elicit a narrative experience. What, to you, is the relationship between painting and a narrative art which occurs over time?

FG

That is interesting, because the idea of a narrative does not occur to me; I do not think that my painting is narrative. It is metaphysical, or figurative. If you were to ask me, "Is time a dimension to you?" I would say absolutely it is, meaning that I am more interested in dimensional time than I am in space.

BH

Your screens seem to be very much about time since one perceives them as a continuum rather than instantaneously.

FG

Yes, and the continuum has to do with being a woman. I want things to be in a continuum, not in a discontinuum. So, for me, a rectangular painting is not the ideal shape. I do round or oval paintings and also double-face screens because they have no beginning or end. I do not want to sculpt, but

if I were a sculptor, my work could be seen from any side. If a painting is in space you can also see it that way. Which is why the floating pictures are painted on both sides. Within the canvas I am also preoccupied by circular shapes, ovals, spirals, curves.

BH

As a woman, do you feel you bring a consciousness to your work that is different from what a man would bring to his?

FG

I think so but it is subtle. Since my work is very affirmative and very constructive, it does have aspects that are very masculine. It is a fact that in my structures one always finds strong verticals, diagonals and straight lines, or zigzags. I use straight lines a lot. But basically, the essence of the theme is carried through a system of curves. My style is very baroque; even when I make drawings they are always asymmetrical. I use mostly curves in different rhythms, because movement is of interest to me.

BH

You have spoken of paintings as being equivalent to a celebration of life. Do you see art as having a moral purpose?

FG

Art is Nietzschean, it is beyond good and evil.

BH

I do not mean moral in the sense of good and evil, but moral in the sense of having a purpose beyond itself. Do you see art either as affirming life or providing an insight into it? Your work is obviously more than just pretty.

FG

I am not trying to be in the category of the aesthetic, meaning beautiful or not. I am not trying to please or displease. I do not want to say this is ugly, or this is pretty. It does not concern me. Instead, my purpose is magical, and I always come back to the time when I was a child, because a child is totally pure, not yet contaminated by other people's thoughts. When I was young I often had the feeling that a painting was about to speak to me, or protect me, and maybe do something positive for somebody else. The American Indians practice art because they want to experience

heightened perceptions or they want to celebrate a ritual, like the passage from adolescence to adulthood. That is what I wish to do, but there is no moral purpose. I do not want my work to be didactic.

BH

But you believe art has a purpose beyond the decorative.

FG

Art is not decorative. It has to be existential—it is a way to understand oneself; and also to have a transforming effect on others. People rarely get in touch with the forces of the universe. That is what I attempt to do. I am not interested by the latest fad in art. I want to fulfill my own destiny as an artist and to do what comes to me as a global vision. When I am painting, it is as though I am in a trance; my art may appear to be decorative, because it is always made in a state of ecstasy.

BH

The quality of your paint has changed. It was much more thickly applied at the beginning of your career and now has become more luminous and transparent.

FG

When I was much younger, I believed that the materiality of the painting was the painting. In the forties, I used thick coats of paint, I would go on and on, I was never satisfied. I would paint four paintings, one over the other, so in the end the paint was thick. At that time, the impasto was important to me. It was really part of the painting, in the same way that, later on, color was to become an integral part of the picture.

At that time I was looking seriously at the paintings of Georges Braque. He was using sand, coffee grounds, scoria, ashes from the stove. The rich textures he created in his canvases looked like volcanic eruptions. I also always admired Van Gogh: each stroke of paint had a direction and a thickness. I thought that was part of the language of painting, and also I felt that it was a way to express sensuousness. Hard-edged paintings feel very dry and, since my forms are rather simplified, I wanted to bring sensuousness from a different source. If you simplify the forms a

lot, then you must have extremely bright colors or an interesting texture. I wanted to create surface tension. The painting would then happen on the surface of the canvas and the surface itself would protrude or recede slightly. It is like a third dimension that is physically felt. I later found that I could achieve the same results with different means; and I investigated all the means that can give such results. For example, at the moment I am making monotypes, and I start by doing collages on the paper and then print and paint on top.

BH

There is a luminosity in the newest work. At some point you shifted from oil to acrylic. Was that simply convenience or did you prefer the surface quality of acrylic?

FG

No, oil is still my preferred medium. Acrylics are convenient because I can paint on both sides of the canvas, and I can paint on unprepared canvas on the floor and not on an easel. So that is something new. Generally speaking, though, I think the results of oil painting are greater.

BH

You started working with lithography as early as 1949. Has that had an impact on the way you approached painting?

FG

I am a painter who makes lithographs rather than a lithographer who paints and that is extremely different. When you make color lithographs you have to become analytical. I think lithography is interesting as a transition between a theme I have been pursuing and something new. I like to change media to look at things from a different angle and get into other dilemmas. In lithography, the problems are mostly technical. So, if for the time being I have said what I have to say, it gives me a new way to start. In recent years I have done monotypes; I find them interesting because I do not have all that very analytical work as when I make a regular print.

BH

The color in your recent work—the last ten years or so—has become much more highly

saturated. Do you think it is an effect of having moved to California?

FG

No, I think artists have cycles. I go through times when I am more interested in composition. Then, I have tendencies to be nonfigurative, and after that, I amplify whatever I found in the last part of the cycle. I might become more metaphysical or expressionistic. It is a cycle of ten years: three years of this, then three of that, then finally I come back to color for three years.

BH

I recall you mentioning that the light in California had encouraged you to make the surfaces of your paintings smoother, that it had encouraged you to move away from a tactile surface.

FG

I went to California in 1969, had an exhibition in Los Angeles and worked at the Tamarind Institute making lithographs. I did not start oil painting there until the second half of 1970. Almost right away I experienced a dissatisfaction with the palette knife technique because through building up the impasto, I was creating sharp shadows.

If you are in New York or Paris, the light is diffused. So the eye feels that the pictorial surface has texture. But in California, the light striking the surface of my paintings was different. That is when color became the dominant element in my work. I decided I could not build up my paintings with impasto the way I had in New York and Paris. I began to create surface tension through different sets of complementary colors. I was experimenting. I decided to paint evenly and much flatter and much more hard-edged than usual, which I did until 1974.

The light that I worked in at the time obliged me to make some decisions. Once I was satisfied with my solutions, I decided that it no longer mattered—there was no need to worry because even if I painted in California, the paintings would be shown in New York. So why not paint as usual? After 1974, I came back to a more painterly approach because I thought this hard-edged technique was too dry

for me as an artist. It did not allow the type of range I needed—it did not go far enough. It had the tendency to be mistaken for decoration, which is not my field, so texture, once more, became important to me.

BH

One of the things that strike me about the floating pictures is that they seem very tranquil and calm. Do you think of them as stimulating meditation or reverie?

FG

Yes, the floating pictures are meditative. For me, the technique always brings an answer: this is not the thick canvas I always use; it is only cotton textile. On account of that, I cannot paint with several coats of paint as I do in an oil painting. Often, I work on an oil painting for several months. I work on several paintings at the same time, and I do not fix in my mind a time when a painting ought to be finished. But with acrylics, I cannot superimpose so many coats of paint because then it looks shiny. I cannot go as far as I would with an oil painting. That is why I thought I had to stay with something that was appropriate for the cotton textile, something that was simple—not simplistic—but simple, so I turned to acrylics. I enjoyed working on these large formats. They are meditative pictures, inspired by calligraphy and symbols, intending to bring peace and serenity to me or to others.

BH

The fact that the floating pictures hover, or float, rather than being anchored to a wall gives them an ethereality.

FG

Some are even semitransparent. In my last show in Paris, one called "Full Moon" was put against the window. The effect of transparency allowed the light to come through partially and one could see through it, but not completely. I rather like that idea.

BH

You incorporate a painted border or frame in your floating pictures. Why?

FG

That is just to isolate them from the environment. It is like a frame in a normal

painting: a frontier. My opinion is that the border must be darker: darker blue or darker red. And since I use no perspective whatsoever, the painting is a calligraphic sign. The fact of isolating that sign in space gives it an emphasis, and creates a window, giving the impression of seeing it at a distance. I may want the viewer to concentrate on the light traversing the painting; then the eye will go to it and you enhance that symbol. It is the idea of the composition, to get the eye to go inside. In fact, the painters who used perspective in the Renaissance focused on a vanishing point and all the lines would go toward the vanishing point. That was in order for the eye to focus there.

In modern art, we have abandoned any diagonals suggesting perspective. It is strictly with color that we find ways of giving a sensation of coming toward or going away. That is what is called "surface tension." It is simply through color, which is another way of creating space or affecting what happens in space.

BH
You have acknowledged the importance of knowing the past and having antecedents. Are there artists working in the present that you feel sympathetic to?

FG
Contemporary artists? I must say, as a painter, I have now become more or less a loner because when I was younger I knew so many painters that afterward I had a bit of indigestion. The painter that I really liked was Nicolas de Staël. You might say my work is of the same persuasion.

Nowadays, I like Jean Dubuffet the most, then Francis Bacon. Among the American artists, I like Sam Francis a great deal. I like Tobey. I like Hans Hofmann, especially the important, very saturated and thick paintings of a certain period. But at the moment I do not concentrate on other painters because I am in my own world.

BH
Is it true that artists look at other artists more when they begin their careers?

FG
Until you are thirty, you look around a lot. After that, if you add new input into your mental computer, it becomes rather disturbing. It is not that I do not look at paintings. I go and I look. But in a way, I look at other artists' paintings as other people would—as an art lover, but not as a painter. As a painter, I am working with my own computer.

BH
Is the size of your canvas a factor?

FG
In France we have specific sizes which are in relation to the golden number. I am usually doing large ones, but I also work on medium or even quite small canvases. In a very small painting the size becomes irrelevant. Something extremely small could become extremely large. And I never, except when I was very young, did a small study for a large composition.

When I enter my studio each morning, I find canvases underway as well as blank ones, and if I feel pretty good, or if after an hour I feel pretty good, I then get a large canvas and begin something new. There are days when I start many, and times when I am not able to start a new one for a while. So it is not always the same impulse that empowers me to create. Each day I feel drawn to a certain size. Or I feel that the canvas should be horizontal or vertical, and I put it on the easel in front of me. And then sometimes I stop and see that I am mistaken and switch. But usually it is like a *plexus* feeling and that is how I know.

It is a gestalt. I don't make an intellectual decision or one based on an exhibition coming up. It is a day-to-day experience.

BH
You have written a lot. Not only about other artists' work, but also creatively. Does that have a relationship to your painting?

FG
Yes, when I write, I want to make the style be exactly like my paintings. My technique translates from one to the other.

BH
You have a specific writing style that is very visual.

FG

But also in a sentence I use sounds exactly as I use colors. My writing style is equivalent to my painting—it happens the same way. Also, strangely enough, my writing is not linear. Like a painting, the chapter is already there as a map, on paper. I see it as a whole, and I have to put it together afterward. Usually, if I write a book or even a poem, I have the global feeling or the complete outline much before I go into the nitty gritty of writing in a linear fashion.

BH

This relation between writing and sound is interesting, because your paintings have correspondence with music.

FG

Yes, absolutely. I began painting and drawing when I was five years old and I started piano the same year because my mother wanted me to start music at the same time. I was extremely displeased because I thought that since I also had to learn what the other children were learning, it was a lot. In fact, it had a great impact because as I was beginning to paint, I also asked questions of my music teacher, and I became interested in compositional music and all the changes: going from major to minor, etc. And to me, right away, minor was like a blue-gray key; the major scales were warm hues. It helped me a great deal. I never had the gift or the intention of being a great pianist, but nevertheless I had good training from the age of five to fifteen.

Apart from playing, I learned a lot about music theory. At the time, painting was very poorly taught. I learned more about painting and chromatic scales by learning about musical composition. I was also intrigued that in music you have musical phrases, and for me the same thing can happen in painting.

Also, since I write poetry, I was very early on interested in using sounds and repetition and alliteration, and tempo and rhythm. In fact, I taught myself what nobody could teach me, and that is the basis of my work as a painter as well. I made my own medicine little by little. That is probably why my writing and

painting styles are one. Music is their common origin.

BH

You spoke earlier about the symbols in your paintings operating on various levels of meaning, and how it was not necessary for the viewer to understand all the levels of meaning at one given time. Are you interested in some way in triggering a generalized emotional response in viewers that is similar to your own?

FG

That is a good point, because I remember, for example, that I had several discussions with Pablo Picasso, who was saying that a painting is not something out of which anyone can pull whatever he wants; it is not a bag that allows the viewer to carry whatever thoughts he may want to put into it. He thought his paintings evoked a definite emotion or a definite *"idée force,"* in French. "Dynamic idea" in English.

I was always a bit astonished because it seemed to me that although I had intentions as I painted, these intentions, whether emotions or thoughts, were only one stage. They were what allowed me to paint in that manner. I do not think that these thoughts should happen again in the mind of the viewer. Since this is the way the painting was created, those thoughts, emotions, feelings, and sensations were absorbed into it. Once the painting was finished, it acquired a balance. It existed in itself, with or without me. Even if *I* look at it another time I may have a completely different emotional reaction.

I feel we have to differentiate between the moment we create and the moment the painting is done, when it acquires its own balance. What happens afterward is something else. I have a knowledge of when the painting is finished. I cannot put on one more stroke of the brush, because everything is set in such a way that it cannot be altered or else it would be destroyed.

BH

That is a very nonauthoritarian approach: not wanting to impose your ideas on the viewer but rather to let them come to their own.

FG

Yes, a painting may have a strong theme: for example, a "Vanity, all is vanity" kind of picture with the head of a sculpture lying on the ground next to the broken columns of a ruined temple. The meaning is clear, the whole composition is developed as a powerful evocation of the impermanence of all things, but it is not necessarily sad at all. I can imagine that many people would find it perhaps cheerful, on account of the harmony of colors. They do not see what I felt when I made it. Fortunately, I do not think it is limited to that, even for me.

BH

You have moved freely between abstraction and representation and between landscape and figure subjects. Do you feel that working with the human figure constrains you more against distortion?

FG

In a way, the greatest constraint is in a completely nonfigurative painting because it is the most demanding. It stands only on its intrinsic qualities. When you have any type of figuration, you know in advance the viewer is going to assemble in his mind the clues that you give him. Even if you invent very strange proportions, and with imagination you can do the most extravagant type of proportions. You can augment that limb or you can give the hand three fingers instead of five. Whatever you do nowadays in a figurative painting, you know the viewer's mind will jump to his own conclusions. There are no constraints. What I envision, I can paint, it is very simple. Maybe I had a few more problems when I was very young, but not much. I always liked evoking very strong archetypal images and putting them on the canvas. After that, if I am not satisfied, I can alter something. It is easy because I am not working from nature. When I depict an animal, the whole human body, or parts of it, I use them the way I want. I am not bothered because I take only the aspects that are a part of my own world. If I have a model, it is a bit more limiting.

I remember a friend of mine who said, "I don't know how you can draw hands, because it's so hard." I said, "Hands, feet, nose, if you think they are more difficult, of course you cannot succeed, because you do not see them inside of you and you look at them outside of you." In the type of art that I do, I am not painting something that is external to me.

BH

Do you feel that art is influenced by society, that there are factors outside you that affect what you do? For example, did the war have an impact on your paintings?

FG

The first thing that has an impact on the artist is the history of art—as much of it as is relevant to that artist. At a very young age I became enthused by ancient Egyptian art and archaic Greek sculpture at the Louvre museum. As I discovered music, I loved Mozart right away. An artist has strong likes and dislikes that delineate his ideal ancestry. Those first acts of recognition have a formative influence, which is good but can also be bad. Later on, if you want to get free, it is a little more difficult than if you were not interested by anything. What counts is the kind of education you have. If you were not born into a family that loved the arts, you were less cultured, but you were freer. My family was well informed about art and it was hard for me to affirm my preferences. As a child I loved Van Gogh and my mother would look superior and tell me, "Ah, but when you're eighteen, you'll like Cézanne better," and that exasperated me. In fact, I never liked Cézanne better. I always loved Van Gogh better.

Society and family try to impose their value system. If you are resistant, it is because you do not want their thoughts to enter your world. Everything has an action, either positive or negative. Nothing is neutral. Society has a great influence on you. The exhibitions you see in your formative years, the books you read, the media, your travels, all influence you. I saw many of the museums of Europe before I was fifteen. Actually it is hard to assert oneself and to bear the weight of tradition at the same time.

In Europe, people have a tendency to overload you with the past. So you have to

shed that past later on. Here they have the other tendency, which is not to let the past enter the equation at all. In both cases, I think it is excessive. In Europe, it seems we cannot get rid of that interesting past!

Now the influence of history itself is something more direct in my case, because I was about eighteen when the German occupation started; it was a very tragic and traumatic period. Being a pacifist, I did not believe that taking a gun was an answer to the problems of the hour, but I had to decide whether I wanted to join the underground movement and fight. In the field of aesthetics, the Nazis condemned all kinds of modern art and free thinking as decadent. I thought it was also a struggle to uphold what I believed in, in terms of art and literature. Life was extremely precarious then. I was a very young student and felt that life could stop at any moment. To choose art at that time was like a testament: we were living with a doomsday mentality. We were precocious because we thought we were not going to be alive for long. Before we were twenty, we wanted to have said it all. We were not defeated, but nevertheless we had to live with the defeat of our parents' generation. Having the thought that life is not going to be worth a penny created strong reactions and certainly did not incline us to enter the careers our parents had wished.

A lot of art was created in that period—there was an urgency. It was as if beauty could be set against death. That is what I mean when I say the "celebration of life" is indirectly related to the idea that art is a choice some artists make against death, against oppression.

BH

You said you did not feel it necessary for the viewer to decipher the exact meaning of your symbols. Can you explain how they function in your paintings if it is not necessary for them to have specific meanings?

FG

In the first place, a symbol has many meanings. That is why it is a symbol and not a sign. If, for example, you draw an arrow, everyone will understand this is the direction in which to go.

It is just a sign. If it is just that, it is not yet a symbol. A symbol is more elaborate. Even when schematic, its power of evocation is broader; in astrology the arrow of Sagittarius designates a constellation. Even a word can be a symbol. The word "love," for instance, has many meanings. Anyone can see his own meanings in that word. When I create a symbol I assign several meanings and people will pick some of them and may even pick others I did not think of. It is not limited.

BH

Do you allow interpretations that are quite different from your intentions?

FG

Yes. It is like the famous story of the elephant and the blind men. Some say the trunk is a rope, etc. Finally, it is still an elephant. So, that is the way I see my symbols. I develop a global meaning and a certain number of specific meanings. It is done for the purpose of helping somebody else to start thinking differently or doing something he might not have done. It is a magic carpet—the painting allows a departure. I hate the idea of a painting as a work of art: you put it there and it stays there. The painting is a living thing. It is not an object. Its essence is something that vibrates and should move people, create an emotion. Now, I also want to create something at the level of the intellect or the spirit, or, very important, at the level of the senses. I want to create at all those levels but I absolutely do not care if people do not get it. But if they get more than what I intend, that is even nicer!

The painter is like a composer. If you are a composer, you are not necessarily the virtuoso who plays the concerto. And there are many interpretations. Each musician will play it a different way. That is something people have not understood until the twentieth century. That is why they wanted the paintings they looked at to be so finished, one hundred percent readable, and one hundred percent done, so that the viewer could be like a spectator at the theater. The whole thing happened in front of him or her, and they did not have to participate in the least.

Now, in the twentieth century, because television and other media have taken that role, which is an important role, we do not try to do that. We want viewers to go halfway. In a painting, I give clues. It is like a detective story. There is a certain amount that appears narrative, but that is not the reality of the painting. It is just to give some clues to set the viewers' minds in motion, and then eventually they will pick up the clues. And they will have to be creative themselves in order for the painting to happen in their mind. I do not go all the way. It is much more difficult: enticing, seducing, and allowing people to become more creative. I do everything possible to allow them to become creative and finish the painting in their mind, not with a brush. And that is much more interesting. The painting is a mask—not to hide something but in the sense of a magic ritual. I convey the person to a ceremony and the viewer should come out of it more enlightened, more sensitive, more aware, more alive, more this, more that. What I want is a process, something dynamic to happen. Whether my painting is a good or bad work of art is not my only purpose.

BH
Its success, then, lies beyond the formal.

FG
My work looks very formal, but that is a trap. It is the first thing that will be seen, an attention-getter, but that is not what I offer.

BH
Do you think it is important for a painter to have a grounding in technical skills?

FG
In my case I had it. I started drawing and working in watercolors when I was five. By the time I was twelve, I was working with people who were eighteen or twenty. I had my first exhibition when I was twenty-one. But it is only good to learn early all the classical things. When I see people at twenty and thirty who want to go through all that, I say, "You are crazy. You should start without all that. If you start very young, you can do it, why not?" Because I have that basis, I can use it or not in my work.

BH
You start the day in certain moods which even determine the size canvas you will work on. Since you work on one painting over the course of days, at some point does the painting take on an independent existence and determine your mood?

FG
Yes, the painting can begin to influence my mood. A white canvas is a bit hypnotic. I look at that blank surface for a while because why should I start here rather than there? When looking at that white surface, I may have something in mind, but even if I have already a vision, a vision is a result and starting a painting is a process. I am here, I am not there, so I have to find a way to get there by starting somewhere. And, really, the most scary thing is when I start. Because once I have put the first color or form, everything will follow. After that, it is a dialogue with the canvas. The picture is a projection of the self that got condensed onto the surface of the canvas.

BH
Do you think the spirit of an age, the zeitgeist, has an effect on your work?

FG
Usually artists are at least two decades ahead. If an artist is interested in the social context of his time, that is fine. Personally, I am more interested in the future. I can feel ahead of time what is coming. I cannot tell you why, but I know it is true. I might be in tune with what people will want two decades from now because it is already there in my unconscious. I am extremely sensitive to the collective unconscious. That is why I work with symbols. I work more with the collective unconscious than with the collective conscious, because the collective conscious is always a few miles back. If you work with everything that has already surfaced, then it is already mature and it will die very soon. So why not work with the thing that has not come up yet? An artist cannot work without a minimum of implicit consent, the consent of the society in which he finds himself, because the artist is still the sorcerer of the tribe. A large tribe can be a country or

a continent. Some artists are closer to what is decaying, and they help a period to end. There are the classicists, who help a period to be maintained and others who help something to rise. I am in the category of artists who help something to rise. I am not interested in maintaining. I am not interested in talking of decay. My work is more related to the emergence of tendencies repressed in the individual or in society.

BH

I was curious about whether you felt, as Kandinsky did, that color elicited certain responses in the viewer.

FG

The color theory evolved in Europe from the discoveries of Chevreul in the nineteenth century. Before then it was mostly perspective that carried the notion of space, until it became just a convention. So instead of defining a vanishing point and all the objects going toward that point, one could just define planes in space by appropriate colors—for example, a yellow or a white, because they are light, would come forward while a black would recede. The system was formulated by Chevreul, a physicist. Delacroix and, after him, the Impressionists used it in a certain way. But it was better used by Van Gogh and Cézanne and after that by the Fauvists and the German Expressionists. Such are, fundamentally, my roots. That is what I would claim to come from. In fact, I studied color theory very carefully and learned to use different sets of complementary colors to build space just by surface tension and the contrast between saturated and not so saturated tones. Doing this, you can create a third dimension which is physical and no longer intellectual like perspective. The third dimension evoked by color is real—it obeys the law of physics.

BH

Do you use colors to elicit emotional responses?

FG

If I use red, for example, I have to decide how much and if it is to be a dominant color. If I have a lot of red, I can only have a little green because these are complementaries and they contrast. I have to think of it, but it has nothing to do with the mood I want to create. It is purely physical. If I want to give the idea that people are angry, I can use a lot of red and augment the green. Yet, it is not that simple. The relationship between color and mood is not in the books, it must be invented, felt, and recreated each time.

Usually when I start, I say, "No, I am not going to use strong colors. I am going to use halftones, very sedate." In the end, I conclude that the color scheme has to be higher or stronger in tone to disclose the emotion and I saturate it even though I did not necessarily mean to at the beginning. If at first I intended the red as dominant, I might very likely finish with blue or something else. Many times, if I have a thought and put it on the canvas the way I saw it in my head, it is not satisfactory. It proves that it was of the order of the "already known," either to others or to me. Why should I do something that is already known? I should go to sleep instead. I have to bring to the painting something more, to reach out for the unknown. If an idea can be painted, it is not enough. It is a good beginning, because it is not uninteresting to be able to put on the canvas something from inside my head! The thought is already my friend, but once I go beyond that, it is more surprising, more unexpected. It is the same when I write: it is bland if it is tame and well rounded. Of course I cannot find anything against it, but can I say something for it? I have to go further to reach a point of incandescence. If the water is cool, in painting it does not work; the water should be boiling! So, that is what you have to do.

I think Van Gogh said that he had to bring all the colors in a painting to a degree of harmony higher than nature's own. At that time, people always thought of nature because they did not dare say that they cared for something greater than nature. Sometimes you must go higher than that. In a way, I think that art is like the Olympics. You have to break a record. So that means something more simple, more astonishing, the need to go further in some direction, to break through, to create freedom.

Entretien avec Françoise Gilot

par Barbara Haskell

BH

Dès le début vous avez utilisé des symboles dans votre oeuvre. Est-ce que leur nature a changé au cours de votre carrière?

FG

Quand j'étais très jeune peintre, j'avais des préoccupations personnelles ou structurales, mais je ne liais pas les deux autant que je l'ai fait par la suite. D'un côté il y avait l'aspect humain quoique non traité de manière réaliste, de l'autre l'aspect constructif mais jamais uniquement tel. Selon les moments j'inclinais vers l'un plus que l'autre. Peu à peu, ces deux polarités s'intégrèrent. Vers 1961 mon travail s'unifia grace à ce que j'appelle *symbole.* Je ne parle pas de «symbolisme» dans sons sens littéraire; par symbole j'entends plutôt des formes et des couleurs très simples qui par leur nature même évoquent certaines pensées sans vraiment les décrire.

BH

Certains symboles réapparaissent fréquemment dans votre oeuvre. Est-ce que leur signification propre est restée constante?

FG

Certains symboles me sont personnels, par exemple, ceux qui ont trait aux animaux. Quoiqu'élevée à Paris j'ai toujours aimé les animaux. Pendant mes vacances dans les Alpes ou en forêt, je passais mon temps à les observer; ils font partie de mon imagerie fondamentale. Au début j'avais tendance à retracer ce qui me tenait à coeur et ensuite j'ai généralisé cette imagerie et lui ai donné un caractère symbolique. Les oiseaux, par exemple: naturellement les oiseaux expriment élan et liberté, mais ils peuvent également être perçus comme messagers des dieux. Leur présence anime mon oeuvre depuis le début.

J'ai étendu leur signification au cours des années tout en interprétant leurs formes d'une manière de moins en moins naturaliste.

BH

Pour que vous trouviez vos toiles réussies est-il nécessaire que le spectateur saisisse la signification de vos symboles?

FG

Non, je ne pense pas. L'étymologie du mot symbole évoque l'idée de joindre ce qui était séparé. Un symbole n'est pas descriptif. Une roue, par exemple, peut évoquer le mouvement; on n'a pas besoin de dessiner un pied pour cela. Un triangle peut être un symbole, ainsi que les cartes. Depuis mon enfance, les cartes me fascinent; je me souviens d'une histoire de cartes qu'un ami m'a raconté récemment. Il était heureux d'être né dans une famille où les cartes pouvaient être utilisées de deux façons, soit pour un jeu soit pour augurer de l'avenir. Les cartes sont commes des tableaux, surtout celles ornées de figures sibyllines. On peut les lire à deux niveaux: ou bien c'est un roi de pique, par exemple, ou bien un homme qui viendra vous voir et dont l'influence sera néfaste. Cet ami pensait qu'un tableau peut aussi être «lu» à des niveaux différents de signification. Cette analogie avec les cartes me parait appropriée.

Une peinture doit émouvoir sur le plan sensoriel, sensible, intellectuel, c'est ce que je recherche. Il m'est indifférent qu'une personne qui regarde mon travail n'en saisisse pas l'aspect philosophique. Il y a plusieurs niveaux dans mon oeuvre, on peut en ressentir la séduction sans nécessairement avoir à la comprendre clairement.

BH

Quand vous travaillez sur une toile est-ce que

vous commencez par un symbole? Etes-vous consciente d'utiliser la couleur ou la forme symboliquement?

FG

Tout se passe d'une manière plus globale. Par exemple, il y a des périodes de deux ou trois ans pendant lesquels j'oeuvre sur le même thème. Pendant les années soixante je me suis inspirée de sujets mythologiques, c'était comme un tremplin d'où je pouvais sauter. Je ne me dis pas: «Aujourd'hui je vais faire ceci ou cela.» Lorsque je commence, cela peut être par des éléments géométriques ou au contraire par des taches de couleurs qui se fondent. Je pars avec mes sentiments, mes émotions, et avec un thème en tête mais sans en prendre une conscience claire. Cela vient de l'inconscient comme d'une source cachée. D'ailleurs, quand j'arrive le matin à l'atelier, je travaille d'abord pendant deux ou trois heures sur une toile déjà en cours. A ce point, il y a toute une excitation mentale qui permet d'improviser, d'introduire une couleur ou une forme inattendue, tel un cercle de pourpre, qui à son tour mènent à quelque chose d'autre. Souvent dans la même journée, je poursuis trois ou quatre toiles différentes. J'en ai toujours une dizaine en train.

BH

Beaucoup de vos peintures élicitent une expérience narrative. Quelle est pour vous la nature de la relation entre la peinture pure et un art plus narratif qui se développe dans le temps?

FG

Quelle question intéressante! L'idée d'une narration ne m'est jamais venue à l'esprit. Pour moi la peinture est métaphysique, figurative peut-être mais pas narrative. Si vous me disiez que le temps est une dimension pour moi, je repondrais que oui absolument, la dimension temporelle m'intéresse davantage que l'espace.

BH

Vos paravents semblent en effect se développer dans le temps puisqu'on les perçoit comme une continuité.

FG

Le désir du continu est, je crois, féminin.

D'ailleurs pour moi une toile rectangulaire n'est pas un format idéal. C'est pourquoi j'utilise aussi des toiles rondes ou ovales et des paravents articulés bi-faces, autour desquels on peut tourner. Ils n'ont donc ni commencement ni fin. Je ne suis pas sculpteur mais si je l'étais on pourrait voir mon travail de tous les côtés. Ainsi une peinture exécutée sur un paravent se tient debout sans support extérieur, elle ne cache pas son envers sur un mur. C'est aussi la raison pour laquelle mes «toiles emblématiques» qui pendent comme des bannières ont deux faces. De plus dans mes toiles l'aspect féminin se révèle par des ovales, des cercles, des courbes, des spirales.

BH

En tant que femme, apportez-vous à votre travail un état de conscience différent de celui d'un homme?

FG

Oui, je pense, mais ce n'est pas forcément évident. Comme mon travail est très affirmatif et constructif, il a des aspects très masculins. Structuralement, j'accentue les verticales, les diagonales, les lignes droites, les zig-zags. Malgré cela l'essence de mon thème est transmis grace à des courbes. Mon style est baroque; même dans mes dessins, la même assymétrie existe. Je me sers de courbes modulées, je les infléchis en différents rythmes, car le mouvement est pour moi primordial.

BH

Vous dites que la peinture est une célébration de la vie. Pensez-vous que l'art ait un but moral?

FG

L'art est Nietzschéen, il est par delà le bien et le mal.

BH

Je ne dis pas éthique dans ce sens, mais moral comme ayant un but transcendant. Croyez-vous que l'art affirme la vie, ou nous aide à en pénétrer le sens? Votre oeuvre est évidemment située au delà du simple attrait.

FG

Je ne me recherche pas particulièrement la beauté. Je ne cherche ni à plaire ni à déplaire. Je ne m'encombre pas de soucis esthétiques.

Mon but est d'ordre magique. Et pour cela

j'en reviens à mes croyances enfantines, puisque dans l'enfance nous n'avons pas encore été contaminés par les pensées des autres. Enfant, je pensais toujours qu'une peinture allait me parler, me protéger ou avoir un effet positif sur quelqu'un d'autre. Les Indiens d'Amérique pratiquent l'art pour atteindre des perceptions plus intenses, ou pour opérer une transformation comme dans la célébration d'un rite de passage. C'est ce que je tente de faire, mais il n'y a pas de leçon morale. Mon oeuvre n'est pas didactique.

BH

Mais vous pensez que l'art a un but qui dépasse le décoratif.

FG

L'art n'est pas décoratif mais existentiel, une façon de se comprendre, de communiquer et de transformer les autres. Les gens entrent rarement en contact avec les forces cosmiques. C'est ce que je cherche, je ne désire pas participer au dernier mouvement à la mode, mais à affirmer ma vision propre. Comme je peins dans un état de transe, la beauté décorative est seulement une conséquence de cet état extatique.

BH

La technique de votre travail a évolué avec le temps. Au début votre pâte était plus épaisse et maintenant elle est plus transparente et lumineuse.

FG

Quand j'étais plus jeune je pensais que la matérialité de la peinture était la peinture. Dans les années quarante, je peignais très épais, parce que je n'étais jamais satisfaite. Je peignais jusqu'à quatre peintures différentes l'une par dessus l'autre. L'épaisseur des couches superposées était une conséquence de mon obstination! L'empâtement était fonction de ma recherche comme l'obsession de la couleur l'est devenue par la suite.

A cette époque j'étais très attentive à l'oeuvre de Georges Braque. Il utilisait du sable, du marc de café, les scories du calorifère pour créer des textures qui ressemblaient à des éruptions volcaniques. J'aimais aussi chez Van Gogh les coups de pinceaux bien visibles qui avaient à la fois direction et matière. Pour

moi, cela faisait partie du vocabulaire pictural sensoriel. Je trouve très sèches les toiles géométriques dont la pâte est uniforme; étant donné que mes formes sont très simplifiées, il faut que la sensualité se révèle par un autre moyen. On peut créer des tensions sur la surface du tableau par des empâtements différents qui donnent un effet de bas relief. Cela permet à la troisième dimension d'être ressentie physiquement. Il y a différents moyens d'obtenir ce résultat; en ce moment, par exemple, je fais des collages sur papier dont je me sers pour imprimer des monotypes et sur lesquels je reviens encore par endroits avec de la peinture.

BH

Il y a une luminosité dans vos oeuvres récentes. Vous êtes aussi passée de l'huile à l'acrylique. Est-ce plus commode ou bien préférez vous la qualité «épidermique» de l'acrylique?

FG

La peinture à l'huile reste le médium que je préfère. Mais la peinture acrylique permet de peindre sans préparation, des deux côtés, à même le sol. C'est nouveau, cependant les résultats obtenus à l'huile me paraissent plus raffinés.

BH

Vous avez commencé la lithographie en 1949. Cela a-t-il retenti sur votre pensée picturale?

FG

Je suis un peintre qui fait de la lithographie plutôt qu'un lithographe qui peint. Il faut devenir analytique lorsqu'on fait de la lithographie en couleur. Elle m'intéresse en tant que transition entre deux périodes ou entre deux thèmes. C'est un moyen d'évaluer ce qui prend fin et de changer de point de vue, aussi une manière de confronter d'autres dilemnes car la lithographie a ses problèmes propres, surtout techniques, ce qui permet de nouveaux départs. Mais dans les années récentes j'ai préféré travailler sur des monotypes où l'invention est libre et n'implique pas tout le travail technique un peu fastidieux nécessaire si l'on veut aboutir à une édition.

BH

La couleur dans votre oeuvre récente (au cours de dix dernières années) est de plus en plus vive et saturée. Est-ce un effet dû à votre installation en Californie?

FG

Il me semble que les artistes traversent des cycles. Par moments je me concentre sur la composition, naturellement je ne m'encombre alors que de peu d'éléments figuratifs; dans un deuxième temps, j'amplifie et j'applique mes découvertes et je peux me permettre plus de spontanéité, devenir plus métaphysique, dans un troisième temps, tendre vers plus d'expressionnisme. C'est pour moi un cycle d'une dizaine d'années. Trois années constructives, trois années thématiques, trois années colorées et ainsi de suite.

BH

Je me souviens vous avoir entendu mentionner que la lumière en Californie vous a encouragée à un épiderme pictural plus lisse, à vous éloigner d'une surface tactile.

FG

Je suis allée en Californie pour la première fois en 1969 pour une exposition de mes toiles et pour entreprendre des lithographies à «Tamarind Institute.» Je n'ai commencé à peindre là-bas qu'en août 1970. Presque tout de suite je fus mécontente de ma technique au couteau parce que dans cette lumière intense les empâtements et leurs arêtes donnaient des ombres portées très dures.

A New York ou à Paris la lumière est diffuse, les différences d'épaisseur dûes au couteau à palette excitent des perceptions tactiles et visuelles positives. Mais en Californie les textures avaient un impact négatif, je décidais donc de renoncer aux empâtements et de créer des tensions de surface avec le contraste simultané de différentes paires de couleurs complémentaires. Je fis des expériences en ce sens, je décidais de peindre en épaisseur mais sans aspérités avec des contours abrupts et cela dura jusqu'en 1974.

La manière dont la lumière frappe mes toiles m'a obligée à trouver des solutions, mais ensuite je me rendis compte que tout cela n'avait pas d'importance parce que les toiles peintes en Californie seraient probablement exposées à New York. En 1975, je revins à une manière de peindre moins aride et plus sensuelle qui me satisfaisait davantage et me permettait d'aller plus loin.

BH

Une des choses qui me frappe dans vos «peintures emblématiques» c'est qu'elles semblent calmes et tranquilles. Est-ce que vous les envisagez comme stimulant la méditation ou la rêverie?

FG

Oui, mes «peintures emblématiques» sont propices à la méditation. Egalement, les considérations techniques proposent toujours des réponses. Pour celles-ci je ne me sers pas de toiles de lin, mais de pièces de coton non décati, je dois travailler léger et vite, tandis que sur des toiles de chevalet je peux continuer pendant des mois. Comme j'en ai toujours plusieurs en cours simultanément, je n'assigne pas de date particulière pour terminer celle-ci ou celle-là, c'est une maturation lente. Par contre avec l'acrylique, sur ce coton assez léger et sans apprêt, on ne peut s'attarder ni avoir des repentirs qui resteraient plus ou moins visibles. Il faut donc clarifier ses idées (être non pas simplistique mais simple). J'aime confronter ces grandes dimensions. Ce sont des pièces méditatives, inspirées par la calligraphie et les symboles, faites pour apporter une certaine sérénité à moi-même et aux autres.

BH

Le fait que ces toiles peintes pendent ou flottent dans l'espace plutôt que d'être tributaires du mur accroit leur luminosité et les rend éthérées.

FG

C'est vrai. Certaines sont même transparentes en partie. Pendant ma dernière exposition à Paris, l'une d'entre elles intitulée «Pleine Lune» était placée contre une grande baie vitrée, ce qui permettait à la lumière de traverser la composition et de l'éclairer par endroit. Cette idée me plaît assez.

BH

Vous incorporez une bordure peinte qui forme encadrement dans ces peintures. Pourquoi?

FG

Juste pour les isoler de l'environnement. C'est comme un cadre pour les peintures de chevalet, cela sépare, c'est une frontière. Mon opinion est que cette bordure doit être sombre, bleu-indigo ou grenat pour conduire le regard vers la calligraphie centrale. Cela crée également un effet ''fenêtre'' comme sur un espace vu à distance. Cela sert aussi, si j'ai fait jouer des transparences, pour que l'effet en soit plus marqué. C'est le voyage de l'oeil qui détermine le voyage de l'esprit. Dans un tout autre état d'esprit, lorsque les peintres de la Renaissance se servaient de la perspective, toutes les lignes convergeaient vers un point de fuite situé à l'horizon, ce qui donnait au spectateur un sentiment d'espace très profond.

Dans l'art contemporain nous n'utilisons plus les diagonales pour creuser la toile. C'est strictement par le jeu des couleurs complémentaires que nous créons la sensation de fuite ou de proximité relative. Les différences d'échelle et d'intensité préservent en même temps l'unité de la surface peinte.

BH

Vous attachez de l'importance à la connaissance du passé et au fait de se trouver des antécédents. Pour quels artistes du présent éprouvez-vous de la sympathie?

FG

Vous voulez dire parmi mes contemporains? Maintenant je suis plutôt une solitaire, car après avoir connu tant de peintres dans ma jeunesse, j'ai perdu le désir des rencontres. Cependant, j'apprécie beaucoup l'oeuvre de Nicolas de Staël. On peut dire que mon travail est de la même tendance.

Actuellement, j'aime Dubuffet par dessus tout, puis Francis Bacon. Parmi les Américains surtout Mark Tobey, Sam Francis, Hans Hofmann, pour ce dernier surtout les toiles très saturées et très épaisses d'une certaine époque. Mais je ne me concentre pas sur beaucoup d'autres peintres, parce que je me préoccupe de mon propre monde.

BH

Est-il vrai que les artistes s'intéressent davantage aux autres artistes au début de leur carrière?

FG

Jusqu'à l'age de 30 ans on est curieux de tout. Ensuite si l'on ajoute trop d'informations dans son ordinateur mental, cela dérange. Ce n'est pas que j'ai cessé de regarder la peinture des autres. Mais je regarde ces toiles comme un amateur d'art, pas comme un peintre. En tant que peintre, je travaille avec mon propre ordinateur mental de connaissances intégrées.

BH

La dimension de vos toiles est-elle un facteur important?

FG

En France nous avons des formats en relation avec les nombres d'or, on les appelle des formats réguliers. Je me sers de la plupart des tailles. Les toiles très petites peuvent paraître immenses. Cependant, excepté dans ma jeunesse, je ne me sers pas des petits formats pour faire des études en vue d'une grande composition.

Quand j'arrive à mon atelier le matin, je trouve des tableaux en cours ou non peints, et je brouillonne un peu et au bout d'un certain temps, si je me sens en forme, j'entreprends quelque chose de nouveau ou travaille sur un grand tableau. Il y a des jours où je commence plusieurs toiles et d'autres où je ne peux que continuer. Or ce n'est pas toujours la même impulsion qui me permet de créer. Dès le matin je ressens la nécessité de travailler sur un certain format, je le pose alors horizontal ou vertical sur le chevalet. Quelques fois je me trompe ou j'hésite mais rarement car je suis guidée par une sensation dans le plexus solaire.

Ce genre de décision n'a rien d'intellectuel. Cette expérience au jour le jour, cette dimension interne, cette gestalt ne sont en rien liées à des soucis matériels tels qu'une exposition à préparer.

BH

Vous écrivez beaucoup, non seulement sur les autres artistes mais aussi créativement, est-ce lié à votre peinture?

FG

Bien sûr, quand j'écris je tente de trouver un style équivalent à mes recherches picturales. Ma technique se prête à l'un comme à l'autre.

BH

Votre style d'écrivain est très visuel.

FG

Mais aussi je me sers des sons pour remplacer les lignes, en même temps ma méthode est insensée car je n'écris pas d'une façon linéaire. Comme dans une peinture, mon chapitre est déjà indiqué sur une feuille de papier telle une carte topographique. Dans un livre ou même un poème je cherche le sentiment global ou la composition organique avant de commencer à rédiger.

BH

Cette relation entre la peinture, l'écriture et le son est intéressante, car vos peintures sont très musicales.

FG

En effet, j'ai commencé à peindre à l'age de cinq ans et ma mère insista pour que je commence le piano la même année. J'étais très mécontente car je devais aussi faire des études normales et je trouvais qu'il ne me restait plus un instant de liberté. Je posais beaucoup de questions à mon professeur, j'étais éblouie par le développement de la phrase musicale, le tempo, les reprises, le passage du mode majeur au mode mineur. Tout de suite j'assimilais la gamme de tons mineurs aux couleurs froides, gris bleuté, les gammes majeurs aux tons chauds. Cela m'aida dans mon sentiment des gammes chromatiques en peinture.

En musique je n'avais ni le don ni l'intention de devenir une grande pianiste, mais je travaillais de façon suivie le piano de cinq à quinze ans. J'apprenais la composition qui m'intriguait. A cette époque, la peinture n'était pas très bien enseignée et grace à mon professeur de piano, j'ai acquis les rudiments de connaissances théoriques que j'ai peu à peu transposés pour mon usage soit en poésie soit en peinture. En fait par ce biais, je me suis enseignée à moi-même ce que peut-être personne ne pouvait m'apprendre. Tout cet apport est fondamental. Peu à peu j'ai réussi à en tirer profit, j'en ai fait mon miel comme écrivain et comme peintre. Cela explique l'aspect unitaire de mon style dans ces deux médiums, la musique est leur commune origine.

BH

Vous disiez que les symboles dans vos peintures opèrent à plusieurs niveaux de signification et qu'il n'est pas nécessaire pour le spectateur de comprendre tous ces niveaux à la fois. Etes-vous intéressée à induire chez le spectateur une émotion semblable à la vôtre?

FG

Ceci est un point important. Je me souviens, par exemple, de multiples discussions avec Pablo Picasso qui disait qu'une peinture est *univoque* et qu'il faut faire en sorte que les amateurs d'art ne puissent en tirer les émotions qui leur chantent, et ne réussissent à les emplir comme un cabas de toutes les pensées qui leur passent par la tête. Il pensait que chacun de ses tableaux évoquait une émotion définie, une idée-force spécifique.

Cela m'a toujours étonnée, je ne suis pas sûre que les intentions d'un artiste soient toujours si claires. En tous cas ces intentions, ces émotions, ces pensées ne sont qu'un stade qui permet au peintre de s'exprimer d'une manière qui lui est propre. Tous ces élements s'inscrivent dans la peinture et s'y engloutissent. Une fois la toile terminée, elle a son propre équilibre. Elle existe par elle-même. Le spectateur n'est pas obligé d'expérimenter ce cheminement, et le peintre lui-même en revoyant son oeuvre terminée peut éprouver des émotions toutes différentes.

Je pense qu'il faut savoir différencier le moment de la création et le moment où la peinture est terminée parce-qu'elle a trouvé son équilibre. Ce qui arrive après est une autre aventure. A un moment déterminé je sais que la peinture est finie parce que je ne peux plus y ajouter un seul coup de pinceau et parce que je ne peux plus rien changer sans détruire l'ensemble.

BH

Voilà une approche peu autoritaire: vous ne désirez pas imposer vos idées au spectateur mais laisser la voie libre à leur propre cheminement.

FG

Une toile peut avoir un thème fort: par exemple, du type «Vanité,» avec sur le sol la tête ou le buste d'une sculpture antique

mutilée près des colonnes brisées d'un temple en ruine. Le sens est clair, toute la composition évoque l'impermanence des choses d'ici bas, mais l'apparence n'en est pas nécessairement triste. Je peux très bien imaginer des collectionneurs qui y verraient de la gaité à cause de l'harmonie des couleurs vives. Ils ne verront pas ce que j'ai ressenti en travaillant. D'ailleurs, une peinture n'est heureusement pas limitée à cela, même pour moi.

BH

Vous passez librement de l'abstraction à la figuration et aussi des paysages à la forme humaine. Ressentez-vous une contrainte qui limite vos possibilités de distorsion quand vous abordez le corps humain?

FG

La plus grande contrainte réside sans doute dans les oeuvres nonfiguratives, puisque leur impact dépend entièrement de leurs qualités intrinsèques. Dès que vous avez recours à n'importe quel type de figuration vous savez d'avance que le spectateur va assembler dans son esprit les renseignements que vous lui fournissez, même si les proportions sont étranges. Vous pouvez augmenter tel membre, vous pouvez donner à une main trois doigts au lieu de cinq. Quoique vous fassiez de nos jours dans une peinture figurative, vous savez que le public en tirera ses propres conclusions. Je ne ressens plus de contraintes. Ce que je peux concevoir, je peux l'exécuter. C'est très simple. J'avais quelques problèmes dans ma jeunesse, mais pas tant. J'ai toujours aimé me concentrer sur des images archétypales et leur trouver une forme viable en les projetant sur la toile. Ensuite, si je ne suis pas satisfaite, je peux toujours changer quelque chose, ce qui est facile puisque je ne travaille pas d'après nature. Quand je dépeins un animal, le corps humain en entier ou en partie, je les utilise comme bon me semble. Je ne m'encombre pas d'aspects descriptifs s'ils n'ont rien à voir avec le sujet qui m'importe. Evidemment si j'ai un modèle devant moi, ma liberté est moindre.

Je me souviens d'un ami qui me disait: «Je me demande comment vous pouvez réussir les mains, c'est si difficile.» Je répondis: «Les mains, les pieds, vous ne pourrez jamais les

réussir si vous croyez qu'ils recèlent une difficulté particulière et tant que vous les regarderez au lieu de les visualiser en vous.» Dans l'art que je crée, rien de ce que je mets en oeuvre ne m'est extérieur.

BH

Pensez-vous que l'art est influencé par la société, qu'il existe des facteurs externes qui dans ce domaine affectent votre oeuvre? Par exemple, est-ce que la guerre a influencé votre oeuvre?

FG

La première chose qui affecte un artiste c'est l'histoire de l'art; à tout le moins dans ce grace à quoi il se découvre ou s'oriente. Très jeune je fus enthousiasmée par l'art Egyptien ancien et les sculptures archaïques grecques au musée du Louvre. La découverte de la musique me permit de me passionner pour Mozart. Un artiste a des sympathies et des antipathies irrésistibles qui dessinent une généalogie idéale. Ces premiers moments de reconnaissance ont une influence formative, ce qui a du bon et du moins bon. Si plus tard on cherche à se libérer c'est plus difficile que si l'on a l'esprit vierge. C'est l'éducation première qui a une importance déterminante. Si vous êtes élévé dans une famille qui ne s'intéresse pas aux arts vous êtes en conséquence moins cultivé mais plus libre. Ma famille s'y connaissait bien en art, par conséquent j'avais des difficultés à affirmer mes préférences. Etant enfant j'aimais Van Gogh, ma mère prenait alors un air supérieur pour me dire qu'à dix-huit ans je préférerais Cézanne. Cela m'exaspérait, en fait je n'ai pas changé d'attitude, je préfère toujours Van Gogh à Cézanne.

La société, la famille tentent d'imposer leur système de valeurs. Si l'on résiste c'est pour ne pas se laisser inhiber par des pensées étrangères. Tout a une action bénéfique ou négative, rien n'est neutre. La société a une grande influence. Les expositions, les livres, les média, les voyages nous marquent. J'avais visité bien des musées d'Europe avant l'age de quinze ans. Il est difficile de s'affirmer quand on porte le poids de la tradition.

En Europe la tendance est de surcharger les

jeunes avec le poids du passé. Aux Etats-Unis c'est le défaut inverse, on cherche à ce que le passé n'entre pas en compte. Les deux tendances sont excessives. En Europe on n'arrive pas à se débarasser d'un passé trop riche.

Maintenant l'influence de l'histoire elle-même est quelque chose d'encore plus direct dans mon cas. J'avais à peu près dix-huit ans au début de l'occupation, qui fut une période tragique. J'étais pacifiste et je ne croyais pas que prendre un fusil était une réponse aux problèmes de l'heure, mais je devais quand même me décider à savoir si je voulais lutter de cette façon en joignant la résistance. Dans le domaine de l'esthétique les Nazis condamnaient toutes les formes de l'art moderne et de la pensée libre comme décadentes. Je pensais que c'était aussi un combat que de maintenir ce à quoi je croyais en peinture et en littérature. La vie était précaire alors. J'étais une jeune étudiante et je savais que ma vie pouvait prendre fin à tout moment. Choisir l'art à ce moment là, c'était faire son testament. C'était une mentalité de fin du monde. Dans ma génération cela nous donna une certain précocité parce que nous pensions ne pas vivre longtemps. Nous voulions avoir tout dit avant l'age de vingt ans. Nous n'étions pas vaincus mais nous devions vivre la défaite. Avoir le sentiment que nos vies ne valaient pas un sou créait de fortes réactions et ne nous inclinait pas à nous diriger vers les carrières que nos parents désiraient pour nous.

L'art fleurit donc à cette époque, c'était un état d'urgence, comme si la beauté pouvait lutter contre la mort. Quand je parle de l'art comme «une célébration de la vie,» c'est à cela que je pense, l'art est un bouclier que certains artistes tendent contre la mort, contre l'oppression.

BH
Vous disiez que vous ne trouviez pas nécessaire que le public déchiffre le sens exact de vos symboles. Pouvez-vous expliquer comment ils fonctionnent s'il n'est pas nécessaire qu'ils aient une signification spécifique?

FG
En premier lieu, un symbole a toujours plusieurs sens, c'est en cela qu'il est un symbole et non un signe. Si, par exemple, vous dessinez une flèche, tout le monde comprendra que c'est la direction à suivre; c'est seulement un signe, pas encore un symbole. Un symbole est plus élaboré; même schématique, son pouvoir d'évocation est plus large: la flèche du Sagittaire en astrologie désigne une constellation. Même un mot peut être un symbole. «Amour,» par exemple, a bien des significations. Chacun peut l'interpréter à sa manière. Quand je crée un symbole, je lui assigne un certain nombre de potentialités inclues aussi dans son contexte et je pense que le spectateur en déchiffrera quelques unes ou même d'autres auxquelles je n'ai pas pensé. Il n'y a pas de limite.

BH
Est-ce que vous permettez des interprétations très différentes de vos intentions?

FG
Oui. C'est comme dans la fameuse histoire de l'éléphant et des aveugles. L'un dit que son tronc est une corde, etc. Finalement, c'est quand même et surtout un éléphant. Donc avec mes symboles, j'y développe un sens global et plusieurs potentialités spécifiques. Pour moi la peinture est un tapis magique dont on se sert pour voyager, pour changer. Je déteste penser à une toile comme à un «objet d'art,» vous la mettez sur le mur et elle y reste. La peinture est vivante, elle n'est pas un objet. Son essence est de vibrer et d'émouvoir au niveau sensoriel, affectif, intellectuel, spirituel. Je veux créer un regard à tous ces niveaux. Peu importe que le public n'en soit pas totalement conscient. Mais si le public découvre plus que je n'ai mis intentionnellement, tant mieux.

Le peintre est dans la même situation que le compositeur en musique. Il n'est pas forcément le virtuose qui joue le concerto. Chaque musicien interprétera l'oeuvre à sa manière. C'est une chose que les gens n'ont pas compris en peinture jusqu'au vingtième siècle. C'est pourquoi les gens exigeaient des peintures bien léchées, archi-lisibles, cent pour cent

descriptives et détaillées; ainsi tels des spectateurs au théatre, ils pouvaient regarder passifs et médusés sans faire le moindre effort.

Maintenant, au vingtième siècle la télévision et d'autres média remplissent ce rôle qui est important et les peintres ne cherchent plus dans cette direction. Il faut que le public fasse la moitié du chemin. Comme dans un roman policier, je donne des indices qui peuvent être les aspects figuratifs de mon oeuvre, apparences qui n'en sont pas la réalité profonde et qui activent l'imagination du spectateur. Eventuellement les indices se recoupent, le spectateur devient créatif et la peinture se construit dans son esprit.

La peinture est un masque non pour cacher mais pour inviter le spectateur à la cérémonie de la création. Je séduis et j'invite une personne à devenir plus sensible, plus éclairée, plus consciente, plus vivante, plus ceci, plus cela. Ce que je veux c'est initier un processus. La valeur picturale de mon oeuvre est loin d'être mon seul but.

BH

Sa réussite ne dépend donc pas de ses éléments formels.

FG

Extérieurement, mon oeuvre semble très basée sur la forme, mais c'est un piège. Cela est très visible, cela attire l'attention, mais ce que j'offre est au delà.

BH

Pensez-vous qu'un peintre doit être enraciné dans une pratique technique évoluée?

FG

C'est mon cas puisque j'ai commencé très jeune et que j'ai eu le temps d'étudier tout ce qui est demandé dans une éducation classique. Mais si l'on commence après vingt ans, mieux vaut se passer de ce bagage qui peut se révéler encombrant. Quand cet apprentissage est fait très jeune il est digéré, assimilé, on s'en sert ou pas, on est libre.

BH

Vous commencez la journée avec une tonalité émotive qui détermine même la dimension du tableau sur lequel vous allez travailler. Puisque vous poursuivez une peinture pendant des jours y a-t-il un moment où la peinture

détermine à son tour votre état d'âme et prend une existence indépendante?

FG

Oui, la peinture peut influencer mon état d'esprit. Une toile vierge a un effet hypnotique. Vous regardez cette surface blanche attentivement, en effet, pourquoi commencer ici plutôt que là? Même, si j'ai déjà une vision de ce que je veux, cette vision est un résultat, et il faut initier tout un processus pour commencer un cheminement vers le but. Le plus difficile est de commencer, car la première forme, la première couleur conditionnent déjà tout ce qui va suivre. Ensuite c'est un dialogue avec la toile. La peinture est une projection de soi qui s'est condensée sur un support qui lui faisait obstacle.

BH

Pensez-vous que l'esprit de l'époque, le zeitgeist, ait affecté votre travail?

FG

En général les artistes sont en avance d'au moins deux décades. Si un artiste s'intéresse au contexte politico-social de son temps, c'est bien aussi. Personnellement, je m'intéresse surtout à l'avenir, je pressens le futur, je ne peux l'expliquer, mais cependant c'est vrai. Je peux me mettre en harmonie avec ce que les gens désireront beaucoup plus tard, parce que ces désirs sont présents dans mon inconscient. Je suis extrêmement sensible à l'inconscient collectif et c'est pour cela que je m'adresse aux symboles. Je travaille plus à partir de l'inconscient collectif qu'à partir des données de la conscience rationnelle, car la conscience collective avouée est toujours en retard. Tout ce qui a déjà fait surface est usé et prêt à finir. Pourquoi donc ne pas travailler avec les tendances pas encore acceptées? Un artiste ne peut guère travailler sans un minimum de consentement implicite, le consentement de la société où il travaille et dont il est un produit, car il est encore le sorcier de la tribu. Une tribu élargie peut concerner la culture d'un pays ou d'un continent. Certains artistes s'intéressent surtout à ce qui se défait, ils aident une période à finir. Il y en a d'autres, les classiques, qui rendent le durable encore

plus durable et d'autres qui comme moi sont sensibles aux nouvelles tendances et aident à leur mise à jour. Je ne suis intéressée ni à maintenir, ni à exprimer le déclin. Mon travail concerne l'émergence de tendances refoulées par l'individu ou la société.

BH

Je suis curieuse de savoir si vous ressentez comme Kandinsky que la couleur élicite certaines réactions chez le spectateur?

FG

La théorie de la couleur en Europe a procédé des découvertes de Chevreul au dix-neuvième siècle. Jusque là les peintres définissaient l'espace grace à la perspective qui était devenue une convention académique. Au lieu d'avoir un point de fuite vers lequel les objets se dirigent en diminuant d'échelle, on peut définir les plans dans l'espace par des couleurs appropriées—par exemple, un jaune ou un blanc qui sont clairs viendront en avant tandis qu'un violet ou un noir seront en arrière. Le système fut formulé par Chevreul, un physicien. Delacroix et après lui les Impressionistes s'en servirent d'une certaine manière, mais il fut mieux compris par Cézanne et Van Gogh et après cela par les Fauves et les Expressionistes Allemands. Cette théorie est également fondamentale pour moi. J'ai étudié longtemps ces principes et j'ai appris comment utiliser différents couples de couleurs complémentaires pour créer l'espace par les tensions de surface sur le tableau et le contraste entre les tons saturés et non saturés. Ainsi on crée une troisième dimension qui obéit aux lois physiques de la perception visuelle et qui n'est plus une convention intellectuelle comme la perspective.

BH

Utilisez-vous la couleur pour obtenir des réactions émotionelles?

FG

Si je me sers d'un rouge, par exemple, je dois décider combien j'en emploierai et si ce sera la couleur dominante. Si j'ai beaucoup de rouge, je ne dois utiliser que peu de vert parce que les complémentaires forment un contraste. Je dois en tenir compte, mais cela n'a encore rien à voir avec le sentiment que je veux créer.

C'est simplement physique. Si je veux donner l'idée de la colère, je peux utiliser beaucoup de rouge et augmenter la vigueur du vert en le plaçant contigu au vermillon. Cependant, ce n'est pas aussi simple que je le dis, la relation entre couleur et émotion n'est pas dans les livres, elle doit être inventée, sentie et re-créée chaque fois.

Quand je commence une toile je me dis «Non, je ne vais pas utiliser des couleurs pures, je vais me servir de demi-tons, très discrets»; en avançant je m'aperçois que la gamme chromatique doit être intensifiée, si je veux que l'émotion se dégage clairement. Egalement si je commence avec le rouge comme dominante, il se peut que je finisse avec un bleu. Souvent, si j'ai une idée claire et la mets sur la toile telle que je l'ai vue dans ma tête, ça ne marche pas! Cela prouve que c'était «déjà connu», soit des autres soit de moi-même. Pourquoi faire quelque chose qui est déjà connu? Mieux vaut dormir. Je dois apporter au tableau quelque chose de plus, me tendre vers l'inconnu. Si une pensée peut se peindre, ce n'est pas suffisant. C'est un bon début car c'est intéressant de pouvoir projeter quelque chose qui se trouvait dans ma tête! Cette pensée est déjà une amie, mais si je parviens au delà, c'est plus surprenant, plus inattendu. Quand j'écris c'est la même chose. C'est banal si c'est correct et bien ficelé. Il n'y a rien contre, mais peut-on dire quelque chose pour? Il faut continuer pour atteindre l'incandescence. Si l'eau est tiède, en peinture ça ne marche pas, il faut que l'eau soit bouillante!

Je crois que Van Gogh a dit qu'il devait porter toutes ses couleurs à un degré d'harmonie plus *haut* que celle trouvée dans la nature. A cette époque on parlait toujours de la nature, on n'osait pas dire qu'on pouvait aller au delà, pour trouver sa voie vers la transcendance. En un sens, l'art c'est comme les Jeux Olympiques, il faut battre un nouveau record. Ce qui veut dire trouver quelque chose de plus simple, de plus surprenant, aller plus loin que nos prédecesseurs. Découvrir, pour créer la liberté.

Finding a Vocabulary

The War Years: Early Paintings
1942–1946

A passion for painting took hold of me quite early. From the age of five, I spent each moment of freedom drawing, sketching, dabbling in watercolors, studying art history, and visiting museums. I worked with my mother, my professors, or alone, and I also learned from artists who were friends of my family. But it was only at the outset of World War II, toward the end of 1939, that I felt confident enough to try my hand at oil painting.

I probably became daring out of a sense of urgency. In 1940, when the defeat of France shattered the pride and hopes of an entire generation of young French people, I felt that upholding the cultural values we shared was an individual duty and a necessity. While training myself in this new medium, I looked for a way to bear witness, and express my thoughts and feelings clearly and yet in a manner that would remain enigmatic to the Nazi occupants. In 1942 I discovered that I could reach my goal through simple means, using the objects one finds in a still life for my own purposes. A fish on a plate, its head severed, blood dripping from its entrails next to a kitchen knife could evoke the horrors of war: the fish itself is a symbol of Christ or of any victim. In 1943 the same understanding was amplified by adding an alarm clock without arms to a similar subject entitled "Still Time," a double entendre on "dead time," having time to kill," "the time of death" or "the death of time."

In a similar vein, "The Hawk" (1943) already displays some hope; the threatening

Dès mon plus jeune age, la peinture fut ma passion. Chaque moment de liberté était une occasion de dessiner des croquis, d'esquisser des aquarelles, d'étudier l'histoire de l'art ou de visiter des musées. Je travaillais avec ma mère, seule ou avec un professeur et me cultivais aussi grace à la fréquentation d'artistes amis de ma famille. Mais ce fut seulement au début de la deuxième guerre mondiale en 1939 que je me sentis capable d'aborder la peinture à l'huile.

Sans doute, mon audace prit-elle sa source dans un sentiment d'urgence, et lorsqu'en 1940 la défaite brisa la fierté et l'espérance de toute ma génération, je ressentis la nécessité d'affirmer la pérennité de valeurs culturelles que nous partagions et dont l'importance ne m'échappait pas. Tout en m'efforçant de progresser dans ce médium difficile je cherchais un moyen d'exprimer mes pensées et mes sentiments avec clarté mais de façon à ce que mon témoignage reste énigmatique pour l'occupant Nazi. En 1942 je découvris que je pouvais atteindre mon objectif d'une manière assez simple, en me servant pour une autre fin des objets que l'on rencontre fréquemment dans une nature morte. Un poisson sur un plat, la tête détachée, du sang coagulé sortant de ses entrailles à côté d'un couteau de cuisine pouvait suffir à évoquer les horreurs de la guerre: le poisson étant un symbole du Christ ou de toute autre victime. En 1943 dans une composition similaire, j'ajoutai un réveil-matin sans aiguilles, intitulant la toile «Temps mort», un carambolage des notions: «Nature Morte», «Temps de la mort», «Mort du temps».

Dans une veine semblable, «Le Faucon» 1943, exprime déjà un peu d'espoir, l'oiseau

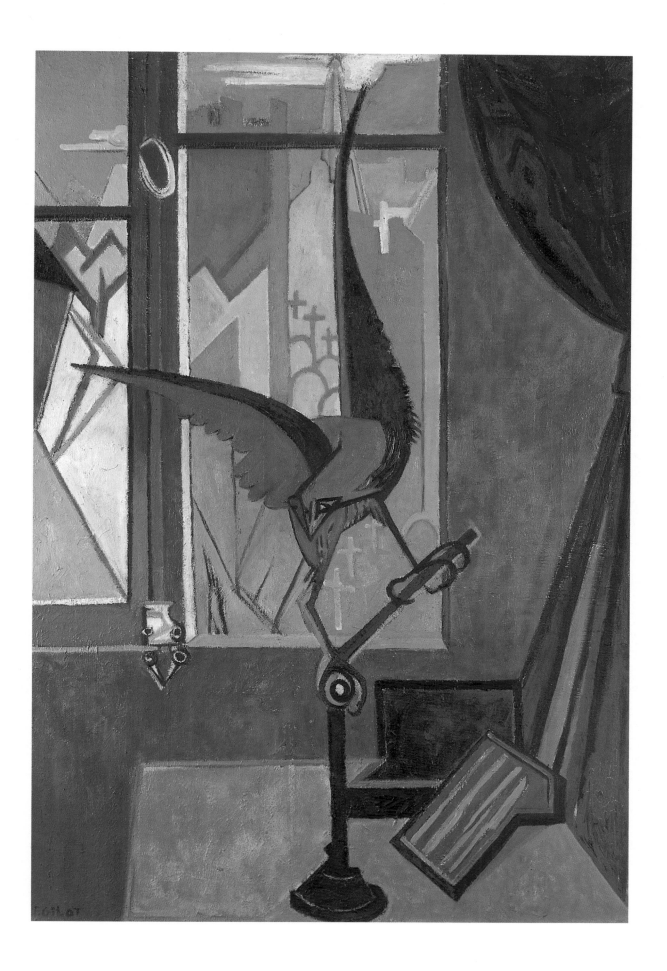

predatory bird is taxidermized, therefore
ineffectual. Even though there is a graveyard
in the background, the Eiffel Tower reaches
higher than the hawk's wing, foretelling the
end of oppression.

The resiliency, the courage of women,
deeply impressed me during this dark period.
In 1943, I depicted my grandmother dressed
in a dark cobweb of sorrow, but with an
indomitable look on her face and the spiral of
an ascending staircase behind her. The desire
to affirm inner strength made my forms more
sculptural. Above all, it was in the portraits of
Genevieve, a friend of mine, that I symbolized
my aspirations to peace and freedom. In one
of them, the Café de Flore, where Jean-Paul
Sartre and Simone de Beauvoir used to work
and meet with their disciples, is chosen as
background. Genevieve sits there with a
necklace made of doves, one of her elbows
leaning on the table and seemingly pressing
down onto the floor the foot of the table that
resembles a dark hawk.

Her friendship helped me to be steadfast in
my vocation and her image has been the most
powerful leitmotif throughout my oeuvre. Her
spontaneity, her innate sense of truth, her
regal beauty at age twenty have been and still
are the ideal touchstone, the very axis of my
life as an artist.

de proie est empaillé, donc menace vaine;
malgré le cimetière que l'on aperçoit au
deuxième plan, la Tour Eiffel s'élance plus
haut que l'aile du rapace annonçant ainsi la fin
possible de l'oppression.

La fortitude des femmes pendant cette
période sombre me parut remarquable. En
1943 je fis un portrait de ma grand-mère
portant une blouse de dentelle noire, toile
d'araignée de douleur, mais un regard
indomptable éclairait son visage tandis que
derrière elle s'élançait la spirale ascendante
d'un escalier. Le désir d'affirmer une force
intérieure rendit mes formes de plus en plus
sculpturales. Ce fut dans les nombreux
portraits que je fis de mon amie Geneviève
que je symbolisais mes aspirations à la paix et
la liberté. Le café de Flore où Jean-Paul Sartre
et Simone de Beauvoir venaient souvent
travailler ou rejoindre leurs disciples sert de
fond à l'un d'entre eux. Geneviève, un collier
fait de colombes autour du cou, est assise à
une table sur laquelle elle s'accoude, semblant
ainsi clouer au sol le pied de la table qui
ressemble à un sombre faucon.

Son amitié m'avait aidée à prendre
conscience de ma vocation et son image fut et
reste le leitmotif le plus fort dans toute mon
oeuvre. Sa spontanéité, un sens inné de la
verité, une beauté irréfragable devinrent la
mesure idéale et l'axe même de ma vie de
peintre.

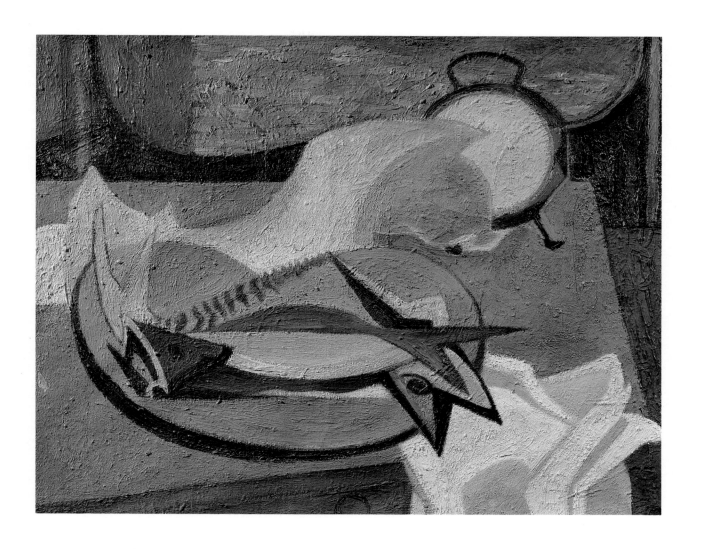

My Grandmother
1943
73 x 50 cm
oil on canvas

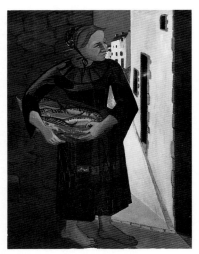

The Fisherman's Daughter
1942
116 x 89 cm
oil on canvas

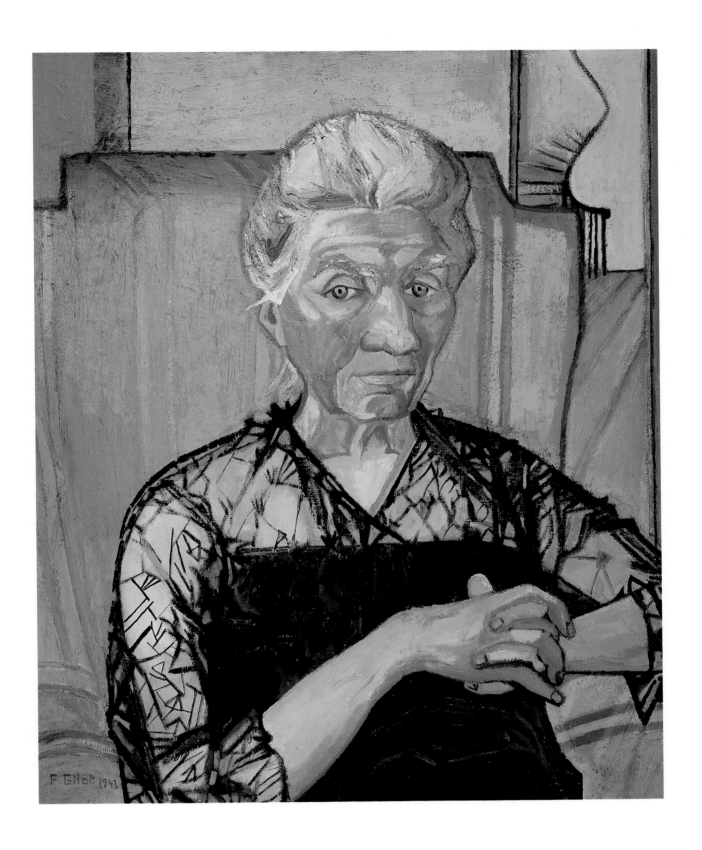

At the Café de Flore
1944
99 x 65 cm
oil on canvas

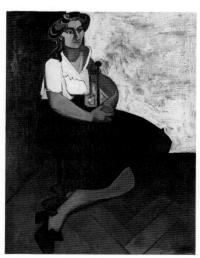

My Mother
on Yellow Background
1944
116 x 89 cm
oil on canvas

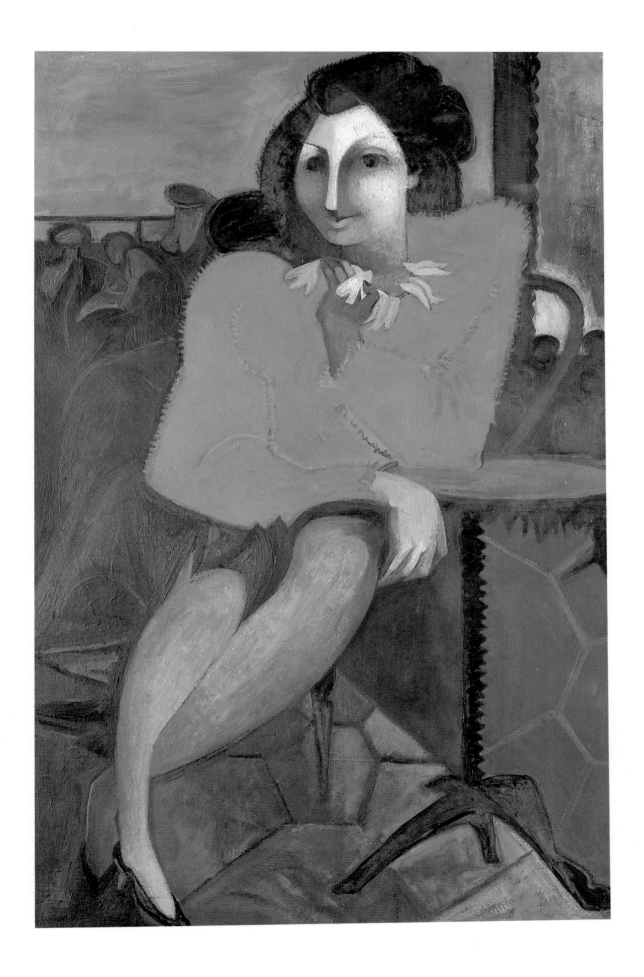

Study in White
1944
35.5 x 27 cm
oil on canvas

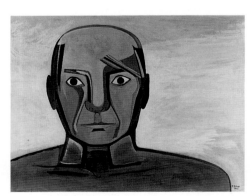

Untitled
(Portrait of Pablo Picasso)
1945
51 x 66 cm
tempera on paper

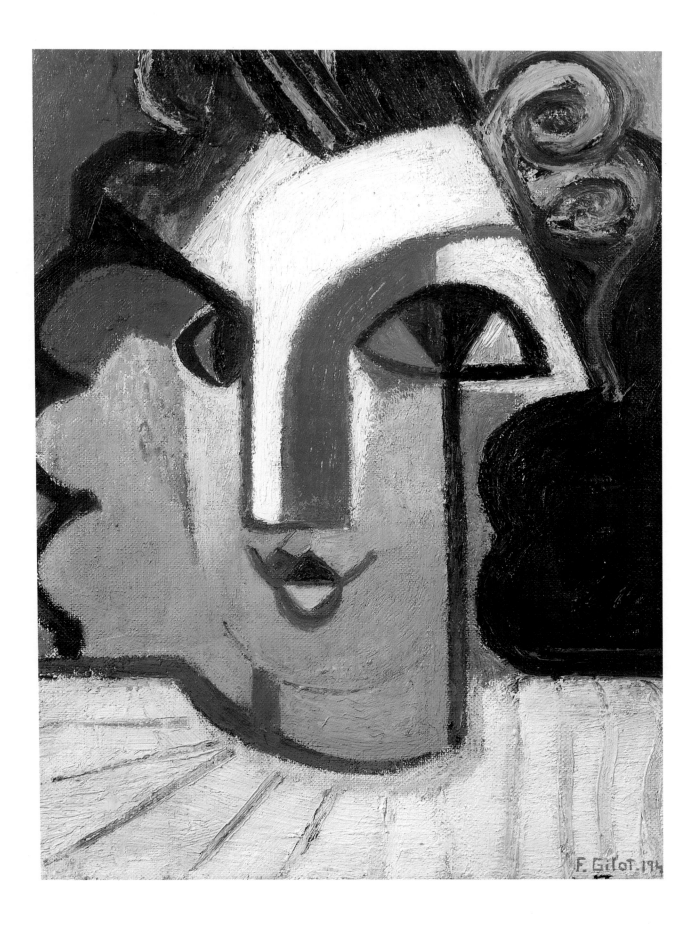

Bird Taking Flight
1945
41 x 27 cm
oil on canvas

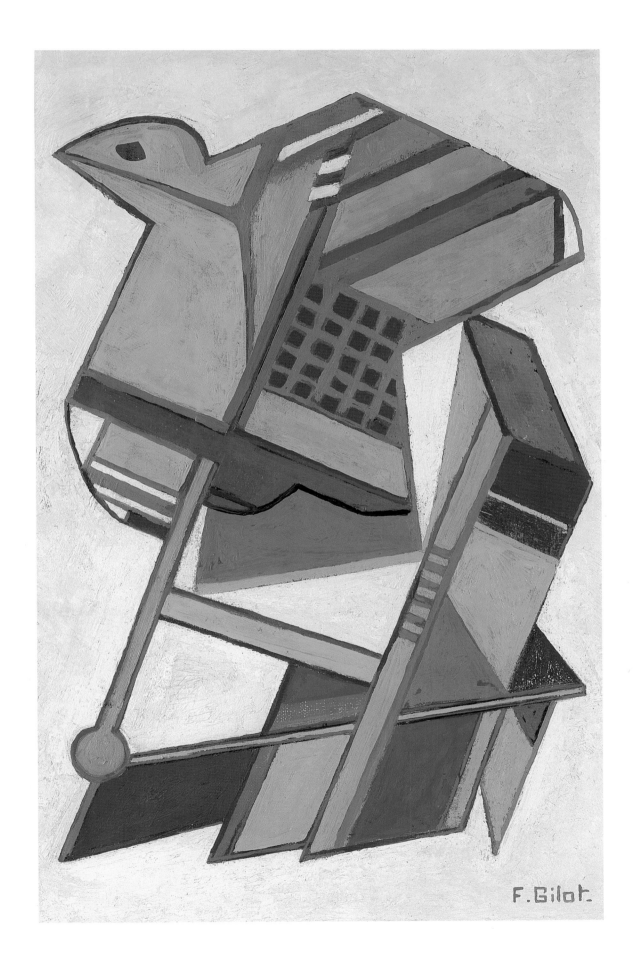

Orange Portrait
with Blue
Necklace
1945
116 x 89 cm
oil on canvas

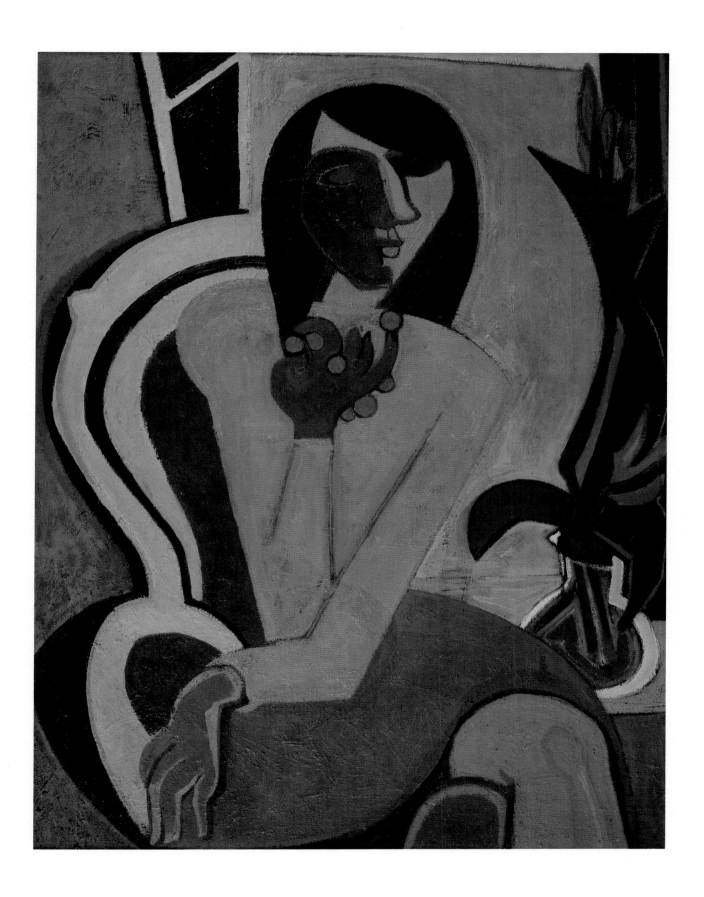

Entering an Artistic Dialogue

The Picasso Years
1946–1954

*The Target and
the Arrows*
1946
51 x 66 cm
tempera on paper

In the spring of 1943, as my friend
Genevieve and I were having an exhibition
in Paris, we met Pablo Picasso. This encounter
marked for me the beginning of a romance
and the onset of an artistic dialogue that lasted
until 1954. In the course of that strange
courtship, the whole field of art history
became the theme of our debates or rather a
battlefield where we confronted each other
with bombastic statements and radical
opinions. It was a very stimulating game,
enjoyable most of the time but not always. For
instance, in June 1946, soon after I had
accepted to share his life, Pablo, aware of my
admiration for Henri Matisse, challenged me
to make a copy of one of the Matisses he
owned. I readily accepted, unaware that he
would select a 1943 "Still Life with Tulips and
Oysters" that was very effusive and defied
interpretation.

Having carefully observed this work of art
and reflected for a while, I sketched and
sketched, using the main vectors and other
possible approaches. Then I realized that there
was no point in trying to make a constructive
piece out of his masterpiece of organic
spontaneity. Since Matisse's array of tulips
conveyed a feeling of circular radiance, why
not become arbitrary in my interpretation and
signify a target with its concentric circles? I
doubled the vertical edge of the table in the
original with a parallel line to delineate a
quiver full of arrows and translated the dish of
oysters into a boomerang. Far from emulating
Matisse's own black, red, white, and green
harmony, my color scheme was mainly white

A Paris en mai 1943, au moment d'une
exposition de mon amie Geneviève et
moi-même, les circonstances firent que nous
rencontrâmes Pablo Picasso. Ce fut pour moi
le début d'une passion et d'un dialogue
artistique qui durèrent jusqu'en 1954. Etrange
moyen de séduction, la totalité de l'Histoire
de l'art devint le terrain de nos débats ou
plutôt un champ de bataille où confronter des
assertions aventureuses et des opinions outrées.
C'était un jeu très stimulant, divertissant la
plupart du temps mais pas toujours. Par
exemple, en juin 1946 peu après que j'ai
accepté de partager sa vie, Pablo, très
conscient de mon admiration pour Henri
Matisse, me mit au défi de faire une copie
libre d'un des Matisse qu'il possédait. Je
fonçais tête baissée dans le piège sans me
douter qu'il choisirait une toile de 1943, «Les
Tulipes et les Huitres», très effusive, qui
défiait toute interprétation.

Après bien des cogitations et des croquis où
je m'escrimais à découvrir des vecteurs ou
d'autres propositions structurales, je vis bien
qu'il ne servait à rien de tenter de régir
artificiellement ce chef d'oeuvre de spontanéité
organique. Puisque l'heureux désordre des
tulipes rayonnait à partir d'un centre, pourquoi
ne pas devenir arbitraire et utiliser les
diagrammes que j'avais établis pour signifier
une cible avec ses cercles concentriques. Je
dédoublais la ligne verticale qui signalait le
bord de la table à l'aide d'une parallèle pour
en faire un carquois plein de flèches acérées et
ce que je conservais du plat d'huitres devint
un boomerang. Loin d'émuler l'accord noir,
rouge, blanc, vert voulu par Matisse, le blanc

48

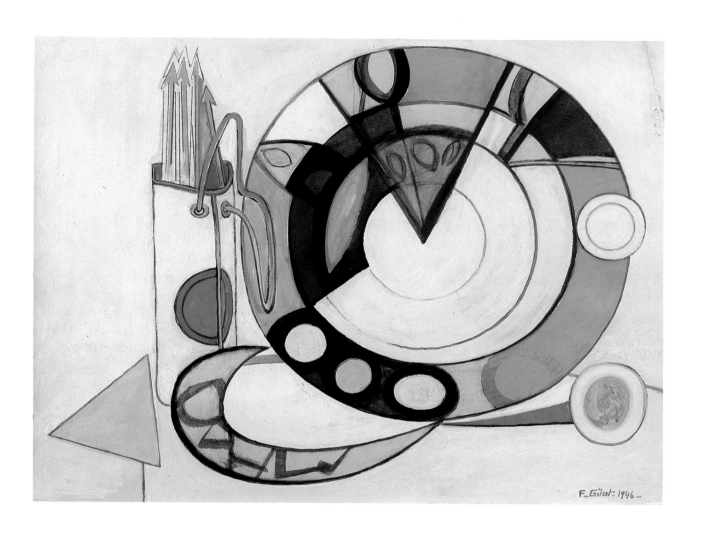

49

with acid yellow and sepia. When Pablo came
to see it, I had misgivings about what he
would say. He looked and laughed: "You
little fox! You did not copy Matisse but this
gouache says a lot about your intentions!
Matisse's art is your target and not only do
you want to reach it with your arrows but you
even add a boomerang wishing that some
bounty will come back into your hand,
assimilated and ready to use."

A preoccupation we shared had to do with
subject matter. The world was again at peace
for a while. Heroic depictions of tragedy such
as "Guernica" were no longer timely. Picasso
toyed with the idea of making a life-size
equestrian portrait of me, Joan of Arc style,
but he dropped the idea.

In France, painters of like mind tended to
spend time together, to form groups and to
support one another. Thus there is a tradition
of manifesto paintings, such as Fantin-Latour's
homage to Manet, or Maurice Denis' homage
to Cézanne, where an important artist is shown
presenting his works to his friends and
disciples. Why not make a "Hommage to
Picasso"? It was fun to scheme how to devise
my composition. I loved one of Pablo's recent
drawings from "The Face of Peace" series
with a verse by Paul Eluard underneath. In my
painting, Picasso displays this poetic sketch to
Edouard Pignon, Pierre Gastaud, and myself.
The mahogany board that I used instead of a
canvas was not small (162 × 130 cm) but not
so large that I could accommodate more
onlookers. What counted was the principle of

dominait dans ma gouache avec le soutien
d'un peu de jaune citron et de sépia. Quand
Pablo vint le voir, j'étais sur le qui-vive ne
sachant ce qu'il dirait. Il regarda et se mit à
rire: «Quelle petite rusée! Vous n'avez pas
copié Matisse mais cette gouache en dit long
sur vos intentions! L'art de Matisse est votre
cible et non contente de vouloir l'atteindre de
vos flèches, vous ajoutez un boomerang
espérant que quelque don reviendra vers votre
main tout assimilé et prêt à l'usage!»

Nous partagions les mêmes préoccupations
quant à la thématique. Même Picasso ne
pouvait fantasmer un nouveau Guernica
chaque jour et d'ailleurs le monde était en
proie à la paix pour un temps. Il se proposa de
faire de moi un portrait équestre grandeur
nature en Jeanne d'Arc, puis renonça à cette
idée.

En France des peintres de même tendance
aimaient à se retrouver, à deviser, à former
des groupes et à s'entraider. Ainsi, il existe
une tradition de manifestes picturaux tels que
l'hommage à Manet par Fantin-Latour,
l'hommage à Cézanne par Maurice Denis où
un peintre important présente une de ses
oeuvres à un groupe de disciples et d'amis.
Pourqoui ne pas décider de faire un
«Hommage à Picasso», ce fut amusant de
réfléchir à l'organisation de ma composition.
J'aimais l'un des dessins récents de la série «Le
Visage de la Paix» avec un vers de Paul
Eluard en dessous. Dans ma peinture Picasso
montre ce dessin póetique à Edouard Pignon,
Pierre Gastaud et moi-même. Le format que
j'ai utilisé était grand (162 cm × 130) mais
pas assez pour pouvoir ajouter d'autres
personnages; ce qui comptait d'ailleurs était le

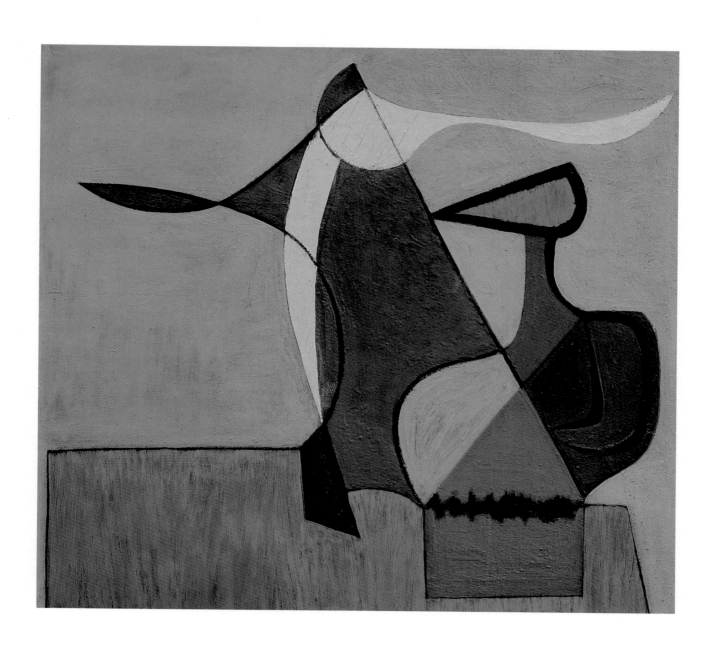

the gathering of three generations of artists shown in a true-to-life situation. In the beginning, the composition was crowded, and it took a lot of work to fold Pignon upon himself and to hide Gastaud and myself partially, thus restoring a sense of space to the picture.

Our children were also a part of our artistic dialogue. We both painted them several times from memory. Often, we painted them playing happily in the garden. In one of my works entitled "Freedom," inspired by a poem by Paul Eluard, the mother (myself) seems meditative and unperturbed while the daughter (Paloma) plays with matches and the son (Claude) writes the word "freedom" on the blackboard. This liberal view of education was not prevalent at the time. Even with these somewhat narrative concerns, the paintings of that period are neither sentimental nor illustrative but rather heroic and architectonic in style.

In 1953, my self-restraint gave way to an increasingly bold and lyrical mode with heightened contrasts of complementary colors. I painted fast with feverish passion accentuating the brushstrokes, as my life with Pablo Picasso became increasingly difficult and ultimately impossible. Deciding to put an end to our romance and to our dialogue, I took my children back to Paris with me. This event is echoed in the last painting of this period,

principe de la rencontre de trois générations d'artistes présentés dans une situation naturelle de la vie quotidienne. Même ainsi la composition était encombrée et il me fallut beaucoup de travail pour replier Pignon sur lui-même et pour occulter en partie Gastaud et moi-même, afin d'aérer cette peinture.

Souvent nos enfants étaient le thème de ce dialogue artistique. Nous les peignions de mémoire en train de jouer joyeusement dans le jardin. Dans l'une de mes peintures intitulée «Liberté», inspirée par un poème de Paul Eluard, la mère (moi-même) semble méditative et sereine pendant que la petite fille (Paloma) joue avec des allumettes et que le garçon (Claude) écrit le mot «liberté» au tableau noir; peinture-manifeste de vues sur l'éducation qui n'étaient pas en cours à l'époque! Malgré ces «messages» les toiles de cette période ne sont ni sentimentales ni illustratives mais plutôt d'un style héroïque et mural.

En 1953 mon austerité de lignes et de surfaces fit progressivement place à un mode plus audacieux et lyrique renforcé par le contraste simultané de couleurs complémentaires. Je peignais vite et avec une passion fiévreuse accentuant la directionnalité des coups de pinceau, tandis que la vie avec Picasso devenait de plus en plus difficile et finalement impossible. Je décidai de mettre fin à l'aventure puis de rentrer à Paris avec mes enfants. Mes sentiments d'alors trouvent leur écho dans la dernière toile de cette période

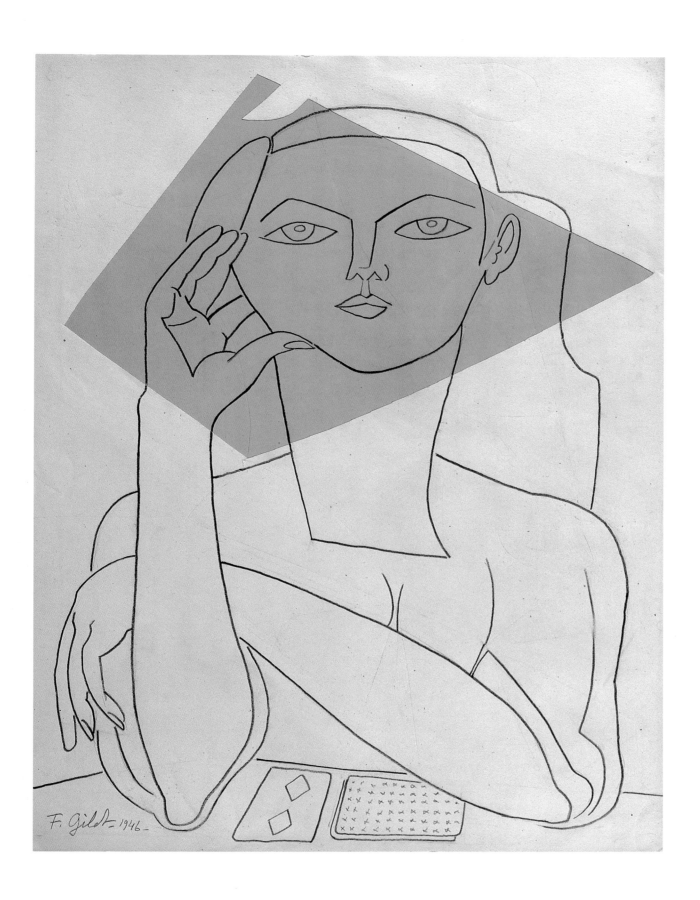

F. Gilot – 1946 –

53

"Still Life with Scissors," where the soft glow of flowers in front of a window is at cross-purposes with the sharp finality of an open pair of scissors. Severing a tie that had unified my art and my life in such a powerful way was not easy, yet at that point my integrity as an artist and my children's education had to be my chief concern and I did not hesitate.

«Nature morte avec des ciseaux» où l'éclat tendre des fleurs devant la fenêtre est contrecarré par la finalité coupante d'une paire de ciseaux ouverts. Il n'était pas facile de rompre un lien qui avait unifié l'art et la vie d'une manière aussi remarquable, cependant mon intégrité artistique et l'éducation de mes enfants se devaient d'être ma préoccupation majeure et je n'hésitais pas.

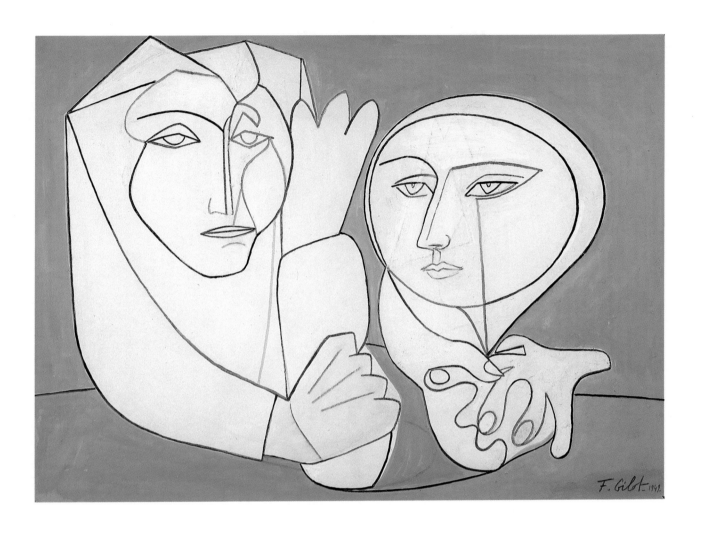

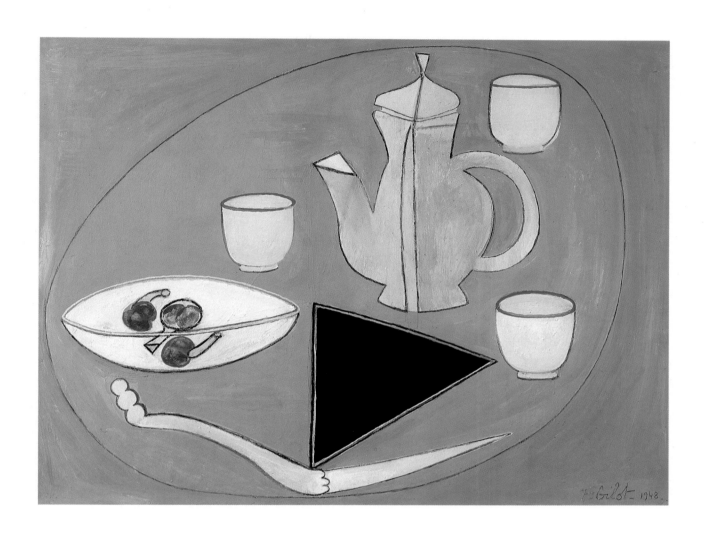

The Painters
1952
162 x 130 cm
oil on canvas

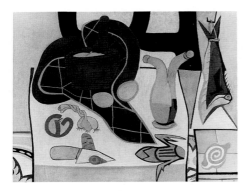

L'Aioli
1951
73 x 92 cm
oil on board

L'homme en proie à la paix se couronne d'espoir

F. Gilot.

59

Freedom
1952
162 x 130 cm
oil on board

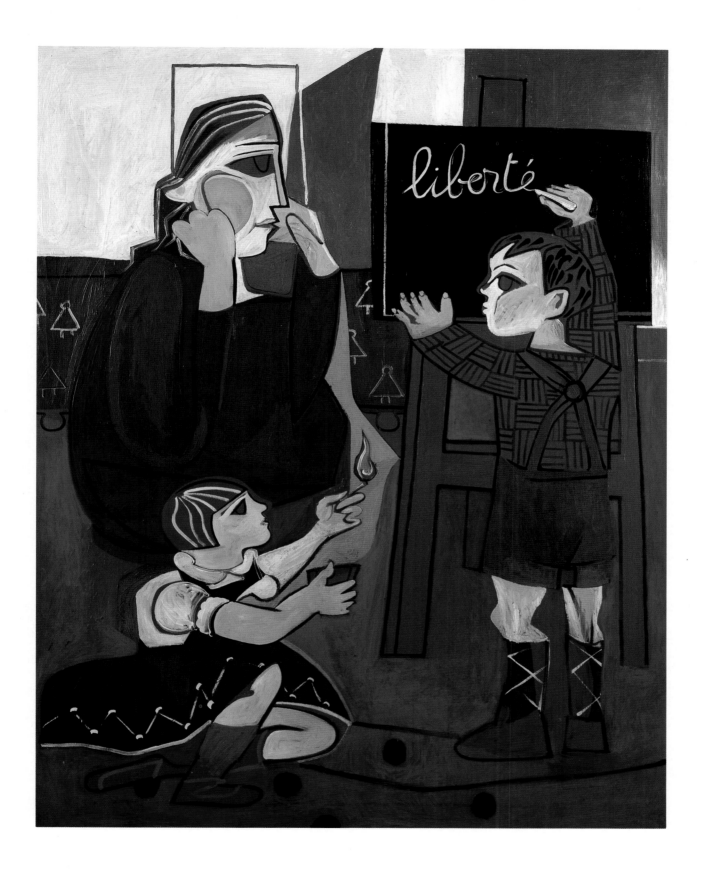

The Reading Lesson
1953
146 x 114 cm
oil on board

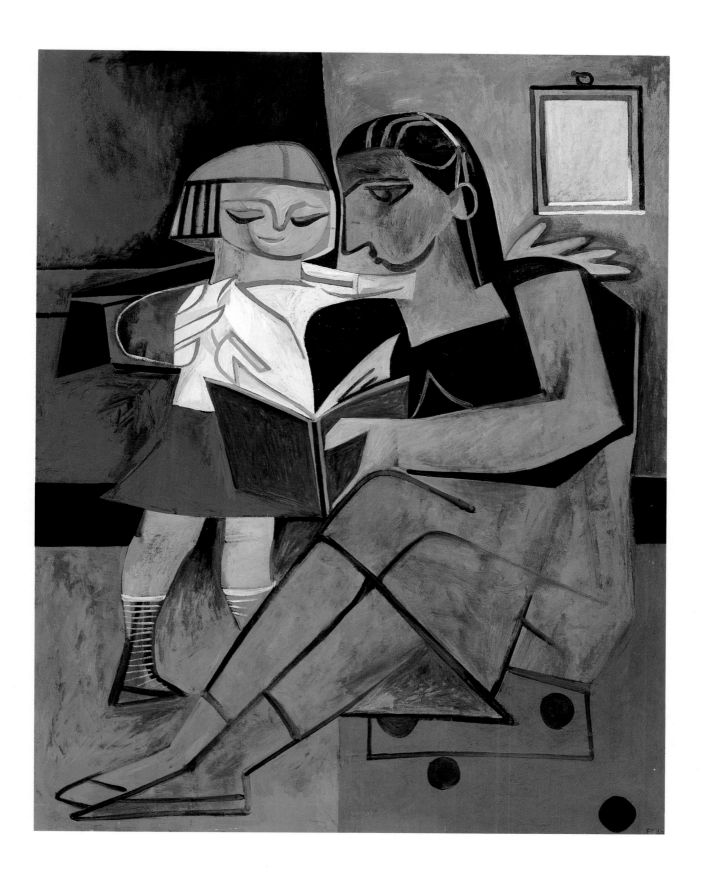

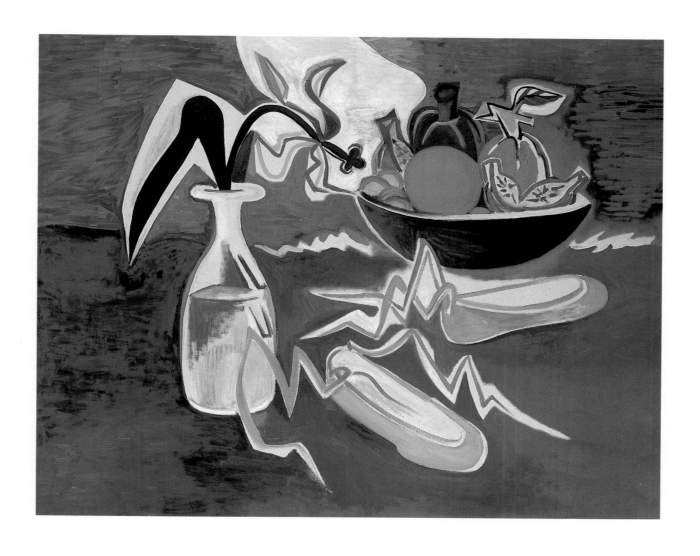

Still Life with
Scissors
1954
130 x 77 cm
oil on canvas

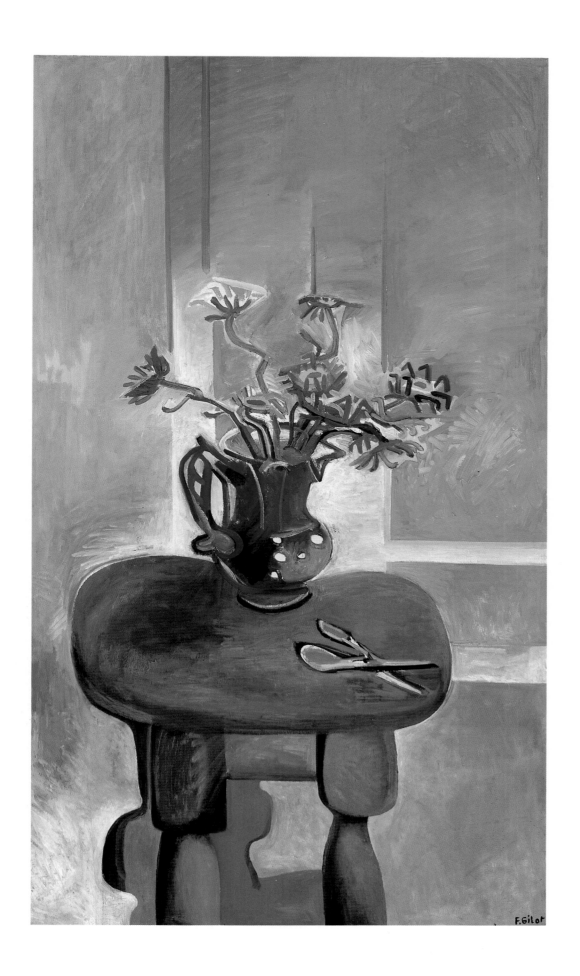

A Personal Vision of Space

The Years in Paris and London
1955–1962

Amaryllis
1958
89 x 30 cm
oil on canvas

After the turmoil of the preceding decade, I needed some peace, but this is not what happened. I met again a friend of my youth, Luc Simon, himself a painter, and rather soon we decided to get married. As artists we could not have been more different and this contrast helped each of us, I believe, to determine his own path with more certainty. Emotionally we were very much in love and very supportive of each other. This union helped each of us probe deeper into the mysteries of painting.

First, I went back to classicism for a year, working with models or painting landscapes as a way of assessing the actual breadth of my possibilities and even the amount of skill and virtuosity that I possessed as a figurative painter before attempting a new ascent into the unknown. After the fireworks of colors I had used in 1954, it was important to conquer the middle ground, the difficult relationship of the halftones, the muted harmony of well-attuned grays. This quest overlapped in 1956 and 1957 with an inspiring trip to Tunisia. Three things inspired me there: the people, especially the Berber nomads, the pink light, and the Arabic calligraphy.

By 1958 I felt that I was ready to resume my personal line of inquiry. I believed I had "unified my hand," meaning that each of my paintings was "branded" in a way unmistakably my own. The painting "Amaryllis," with its sober composition, reflects my concern for simplicity and tone-color coordination. It is not overcrowded,

Après le tourbillon de la décade précédente, j'avais besoin de tranquillité, mais il n'en fut pas ainsi, car je retrouvais par hasard un ami de jeunesse, Luc Simon, peintre lui-même et assez vite nous décidames de nous marier. En tant qu'artistes nous ne pouvions pas être plus différents et ce constraste aida chacun à définir sa propre voie avec plus de certitude. L'amour qui nous liait, rendait chacun attentif à la recherche de l'autre. Cet encouragement mutuel permit à chacun d'approfondir les mystères de son art.

Pour mon compte, pendant un an je fis un retour vers le classicisme, travaillant d'après nature pour évaluer l'étendue de mes possibilités et même mon acquit en termes d'àdresse et de virtuosité avant de continuer ma quête dans l'inconnu. Après l'intensité colorée atteinte en 1954, il m'importait de conquérir les valeurs médianes, les passages, la difficile relation des demi-tons et des gris saturés. Cette recherche continua en 1956 et 1957 embellie par un voyage en Tunisie. Là-bas je fus captivée par la lumière rose, par la calligraphie arabe et par le peuple Tunisien, particulièrement les nomades Berbères.

En 1958 je me sentis prête à reprendre mes recherches personnelles, très consciente de la nécessité «d'unifier la main», c'est à dire de marquer d'une griffe reconnaissable tous les aspects de mon oeuvre. «Amaryllis» avec sa composition sobre et retenue démontre l'importance que j'accordais à la simplicité, et à

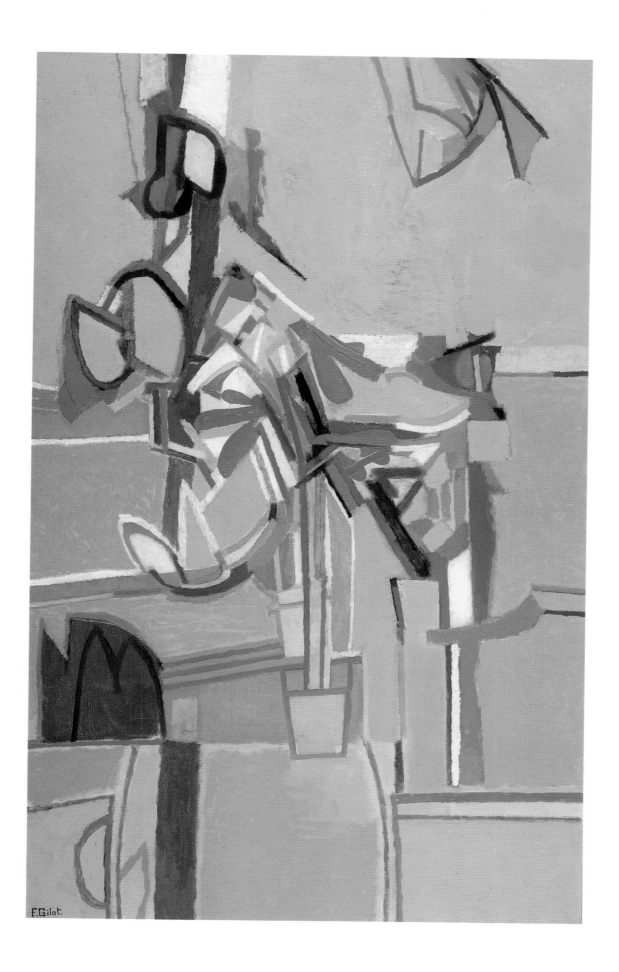

69

and the concern for giving spatial value to surface tension is evident. In that vein, I undertook Parisian landscapes, mostly of the Canal Saint Martin. Then after a trip to England, I started my series of "The Greenhouses," of "The Thames in London," and seascapes near Hastings in Sussex with cliffs towering above the surf that broke at the foot of a black and red lighthouse. The Apollonian motto, "nothing in excess," could have been mine then. The relative asceticism of my compositions was balanced by a more painterly approach. This was probably why the element "water" was preponderant at that time. Yellow was the dominant color of the period, again an Apollonian characteristic.

But as always in life, serenity does not last forever. Threatening waves *were* breaking at the foot of the lighthouse. My relationship with Luc Simon was far from simple and our daughter Aurelia's health was also quite a problem. All the tensions and difficulties were just too much, and in 1961 we drifted apart. The nostalgia of the bygone happy years is apparent in the two paintings "Tahiti" and "The Palm Tree." In the first, which is almost entirely black and white, there is a sense of mourning as well as a tribute to Paul Gauguin, whom I so admired in my youth. In the second, a passionate vermilion invades the whole space announcing the more Dionysian surge of the next period.

la hiérarchie tons-couleur; l'intérêt porté à la définition de l'espace grace à des tensions de surface est évident. Dans cette veine j'entrepris des paysages Parisiens, surtout de la Seine et du Canal Saint Martin. Ensuite après un voyage en Angleterre, je commençais ma série de «Serres», de «La Tamise à Londres» et de «Marines» près de Hastings dans le Sussex où des falaises s'échancraient pour dévoiler non loin un phare rouge et noir battu par les vagues. «Rien en excès», le conseil Apollinien semblait ma devise. L'ascétisme relatif de mes compositions était compensé par une approche plus picturale. C'est sans doute pourquoi l'élément «eau» fut prépondérant à ce moment-là. Autre caractéristique Apollinienne, le jaune était la couleur dominante de ces toiles.

Comme toujours dans la vie, la sérenité ne dura qu'un temps. Des vagues menacantes se brisaient au pied du phare. Ma relation avec Luc Simon était loin d'être simple et la santé de notre fille Aurélia était aussi un problème angoissant. Toutes les tensions et les anxiétés devinrent accablantes et au cours de 1961 nous nous séparames. La nostalgie du bonheur est apparente dans les peintures telles que «Tahiti» et «Le Palmier». Dans le premier, presqu'entièrement noir et blanc, il y a comme un deuil en même temps qu'un tribut à Paul Gauguin, que j'avais tant admiré dans ma jeunesse. Dans le second, un rouge vermillon passionné envahit tout l'espace sans joie et annonce déjà l'élan plus Dionysiaque de la période suivante.

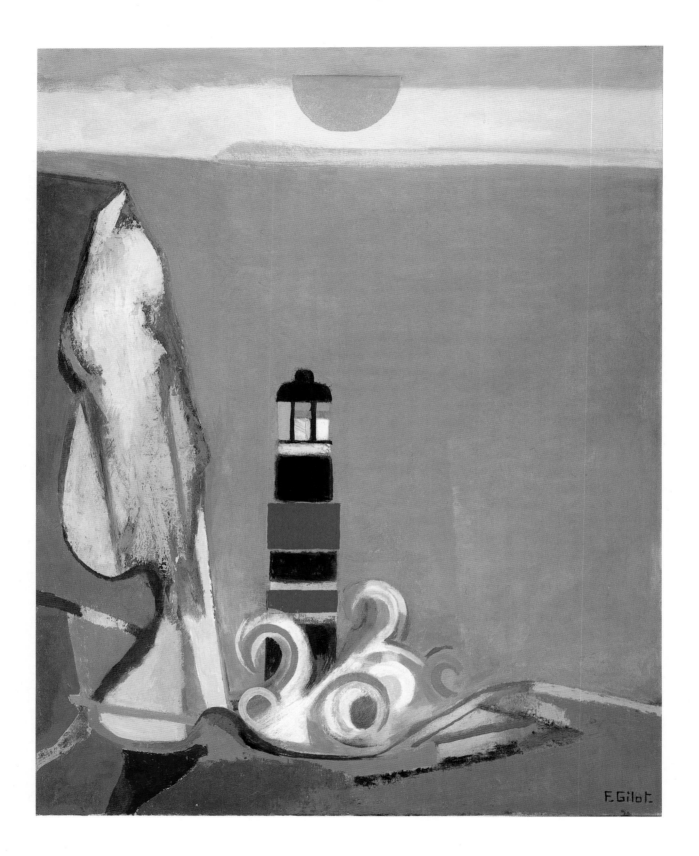

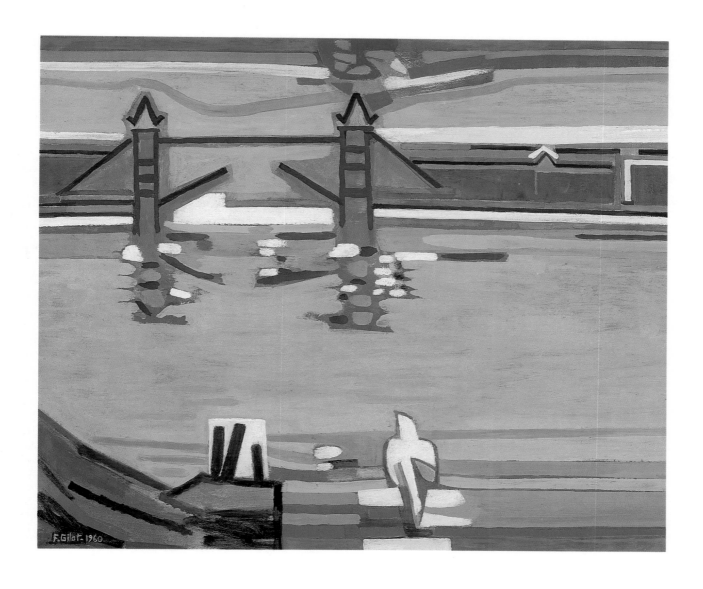

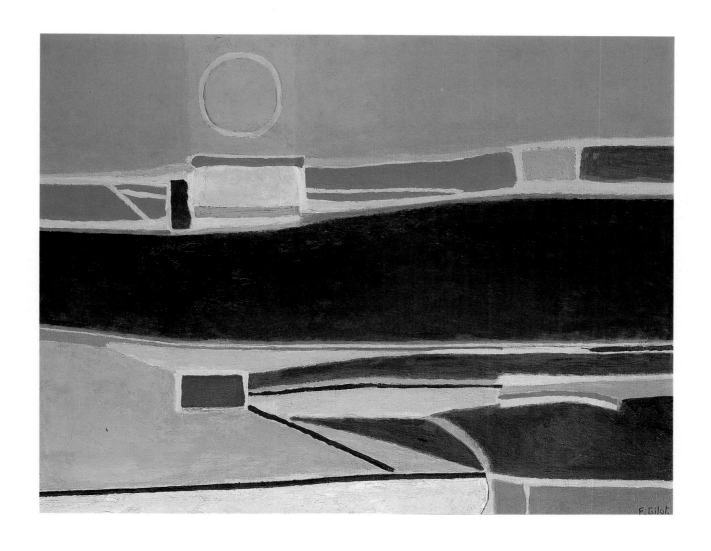

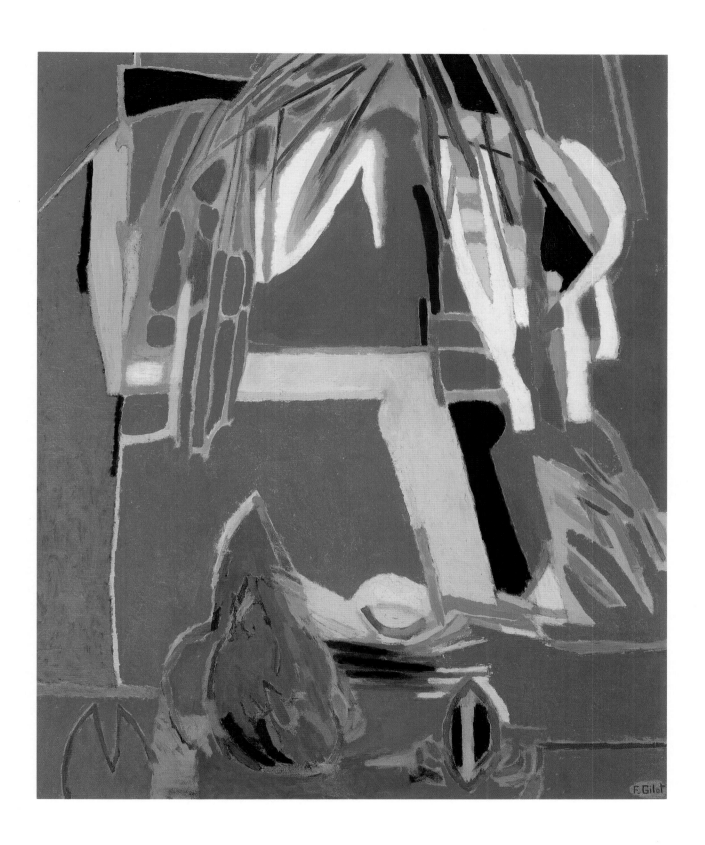

Myths and Allegories

A Classical Odyssey
1962–1969

The Thread
1962
130 x 97 cm
oil on canvas

For all sorrows, the sea is a great healer, particularly the Mediterranean, which has nurtured so many civilizations.

In the summer of 1962 I chartered a yacht belonging to friends and sailed with my children and a crew of three into the Aegean Sea. Each morning, we would begin sailing at dawn, stop for a swim around noon, then cruise to another island before dark. While there, the classic Greek myths were often on my mind, especially the story of Theseus. After our return, I devoted the rest of 1962 and all of 1963 to the pictorial development of about fifty canvases in the "Labyrinth" series. There was nothing descriptive in these paintings—only structures, rhythms, and colors that by themselves evoked the different phases of the legend and also its multifaceted meanings as envisioned by Theseus, Ariadne, or the Minotaur. What interested me was to see the myth from an androgynous point of view where all the characters were just the different aspects of one person, namely the painter. This work was completely introspective, but, when exhibited, it was very well received. Each viewer readily identified with the need for the voyage to the center of the labyrinth and back—the process of self-discovery.

La mer atténue bien des peines, particulièrement la Méditerrannée qui berça tant de civilisations.

Pendant l'été 1962 j'eus l'occasion d'affréter un yacht appartenant à des amis et d'embarquer avec mes enfants et trois hommes d'équipage pour une croisière en mer Egée. Nous faisions voile à l'aube, nous nous arrêtions pour nager vers midi et atteignions une autre île vers le soir. Dans ce décor sublime les anciens mythes reprenaient vie et particulièrement la légende de Thésée. Comme hantée, je passais la fin de 1962 et tout 1963 à développer la série du «Labyrinthe». Rien de descriptif: uniquement des couleurs, des formes, des rythmes qui d'eux même évoquaient les différentes phases du conte, et reflétaient les points de vue différents d'Ariane, de Thésée et du Minotaure. L'intérêt était d'aborder le mythe sous son aspect androgyne, chacun des héros n'étant qu'une des facettes de la progression du peintre lui-même. Ce travail était entièrement introspectif mais fut bien accueilli par le public, qui était sans doute également désireux à ce point d'accomplir un voyage similaire de dévoilement de soi. Après avoir utilisé les

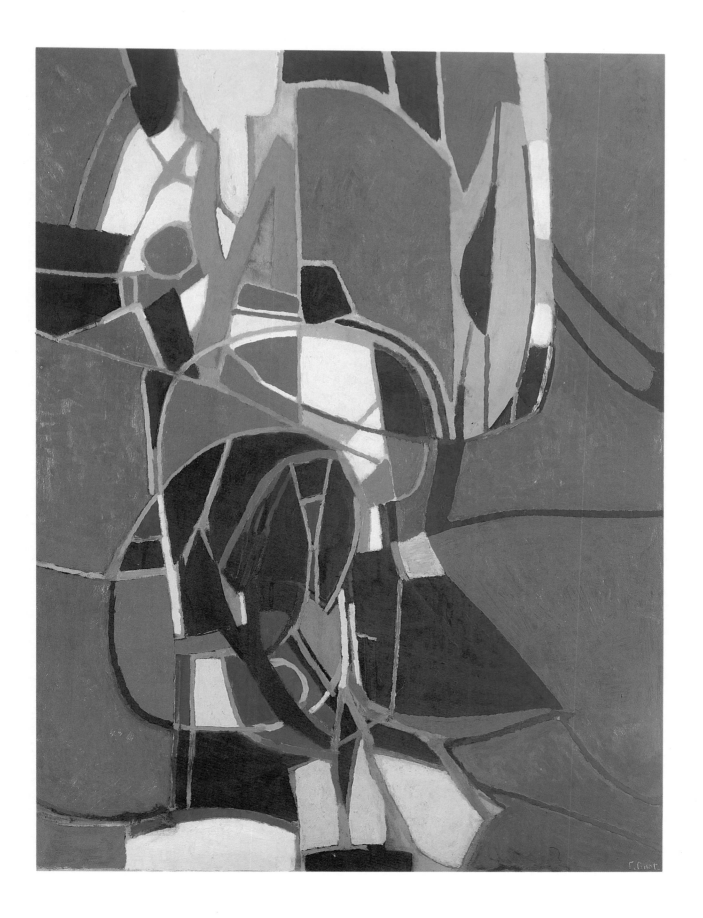

79

After using myth as a springboard for my abstract compositions, in 1964 I started to reintroduce figurative elements in my paintings, mostly landscapes of Greek ruins where defaced statues raised their pitiful stumps in mute protest against a cloudless sky—a metaphor for the powerlessness of modern man in the face of his destiny. Also in similar surroundings, I depicted a hawk pouncing on a snake, the fight for life in nature paralleling the historical cycles of growth and decay in civilizations.

In 1966 I exhibited in Paris and the general public did not see what I was after, but my next show in May of 1968 happened to coincide with the revolt of the students. Young people, even if not completely efficient in their revolt, did raise their protests toward an empty sky and it did mark a turning point.

The intensity of my preoccupation with the Greek myths lessened in 1969. Disengaging slowly, I worked mostly on paper to feel my way toward new forms. During this time, I started intricate compositions made of tendrils and spirals as if my antennae were on the lookout. The complexity of these pictures was such that some friends feared that I was losing my mind. Maybe I had just become an octopus after having felt like a defaced armless statue!

mythes comme source de mes tableaux abstraits, je commençais en 1964 à réintroduire des éléments figuratifs dans mes compositions, des paysages de ruines antiques où des statues mutilées élévaient vers le ciel, la protestation muette de leurs moignons pitoyables, métaphore de l'impuissance de l'homme moderne à contrôler sa destinée. Dans un site semblable, je montrais un faucon en train de foncer sur un serpent, la lutte pour la vie dans la nature mise là en parallèle avec les cycles historiques où alternent grandeur et décadence.

En 1966 j'exposais à Paris où mes allégories demeurèrent sans écho, il n'en fut pas de même en 1968 lorsque'une seconde exposition sur le même thème coïncida avec la révolte des étudiants. Les jeunes, même si leur lutte ne fut pas complêtement efficace, avaient néanmoins dressé leurs moignons vers le ciel vide ce qui marqua un tournant irréversible.

L'intensité de ma préoccupation pour les mythes grecs diminua en 1969. Pour me dégager, je travaillais surtout sur papier pour m'orienter vers de nouvelles formes. Sur toile je commençais des compositions assez enchevétrées, faites de spirales et de vrilles comme si mes antennes se tendaient vers un pressentiment. La complexité de ces peintures était telle que certains de mes amis craignaient que je ne perde la raison! Peut-être me sentai-je alors plus proche d'un poulpe que d'une statue mutilée!

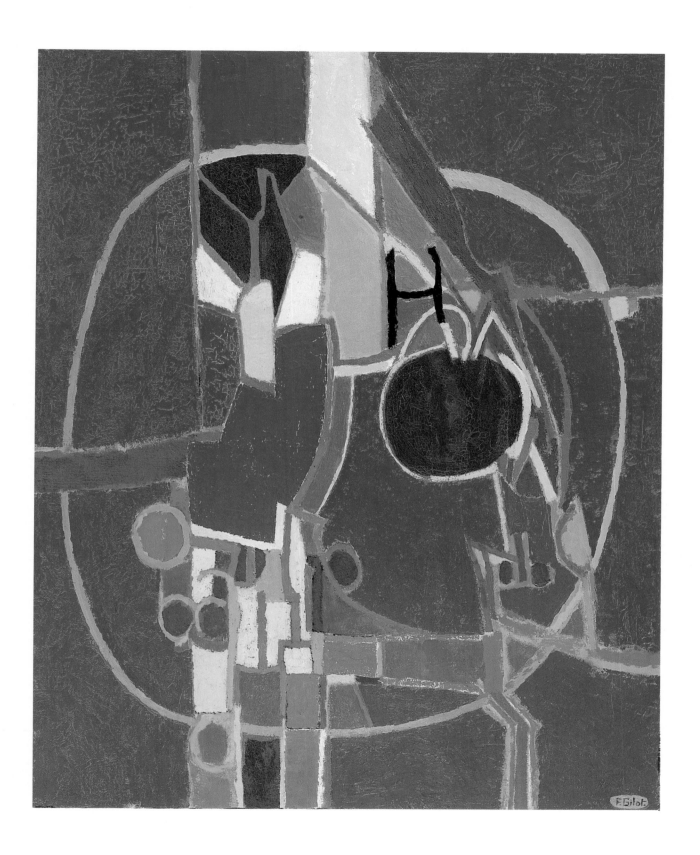

A feature of the sixties that I forgot to mention is that I worked part of the time in London at a large studio in Chelsea and then spent two or three months each year in New York. Though quite interested in and aware of the development of the New York school, I was nevertheless determined to pursue my own goals alone, away from groups and movements. My belief is that past the age of thirty, an artist must be able to rely entirely on the wellspring of his own imagination and creativity, turning his head neither to the left nor to the right. After the unification of the hand, the only valid progress for an artist must tend to the unification of the spirit.

Pendant les années soixante, j'ai oublié de mentionner que je travaillais une partie du temps à Londres dans un énorme atelier à Chelsea et passais chaque année deux ou trois mois à New York. Malgré le grand intérêt que j'éprouvais pour le développement de l'Ecole de New York, j'étais cependant déterminée à poursuivre mon chemin seule loin des groupes et des mouvements. Je crois qu'à partir de la trentaine un (une) artiste ne doit compter que sur les ressources de sa propre imagination et de son pouvoir créatif. Il (elle) ne doit tourner la tête ni à gauche ni à droite, après l'unification de la main, le seul progrès valide doit tendre à l'unification de l'esprit.

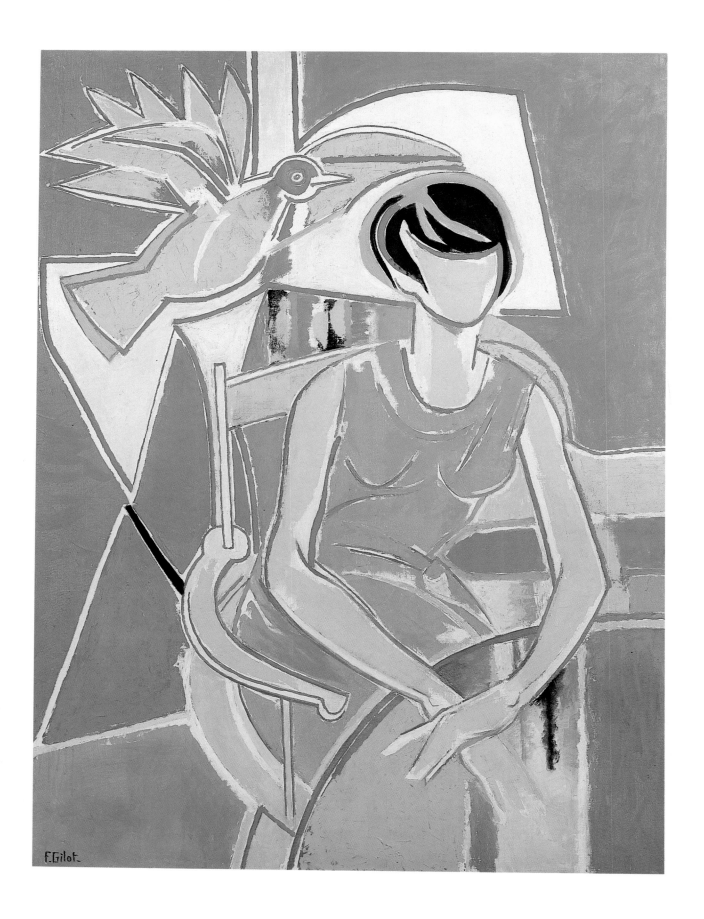

Bird Flying
Toward the Sun
1964–1965
162 x 130 cm
oil on canvas

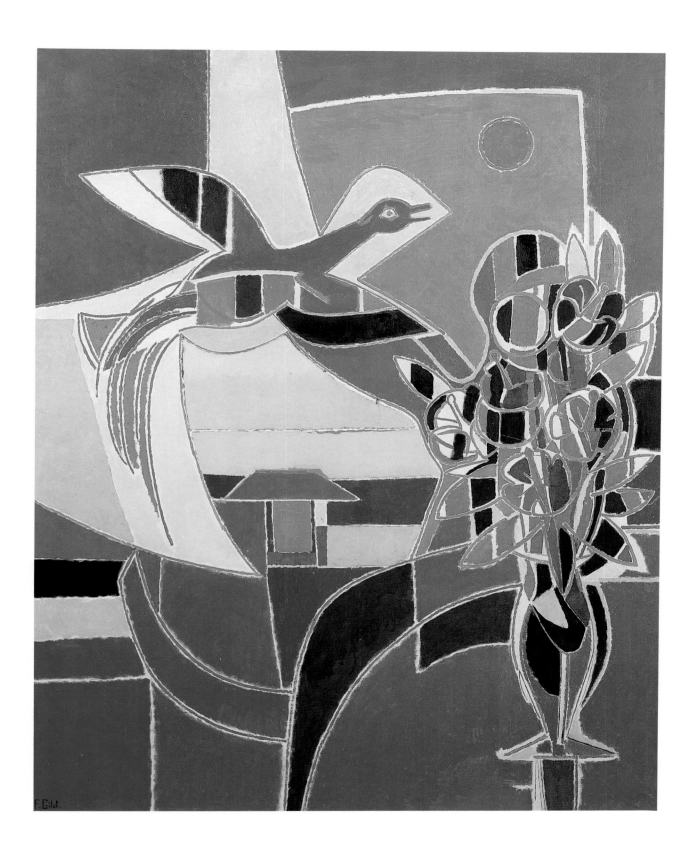

*The Monkey
and the Parrot*
1964
100 x 81 cm
oil on canvas

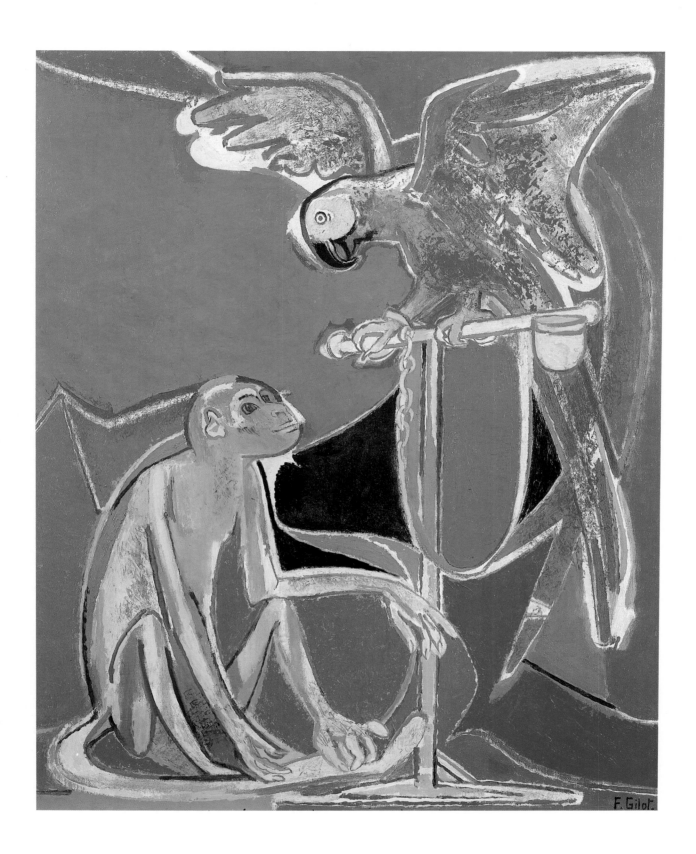

Game of Chance
1965
130 x 162 cm
oil on canvas

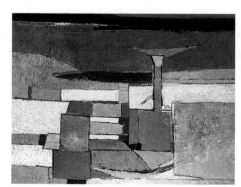

A Heap of Stones
1965
114 x 146 cm
oil on canvas

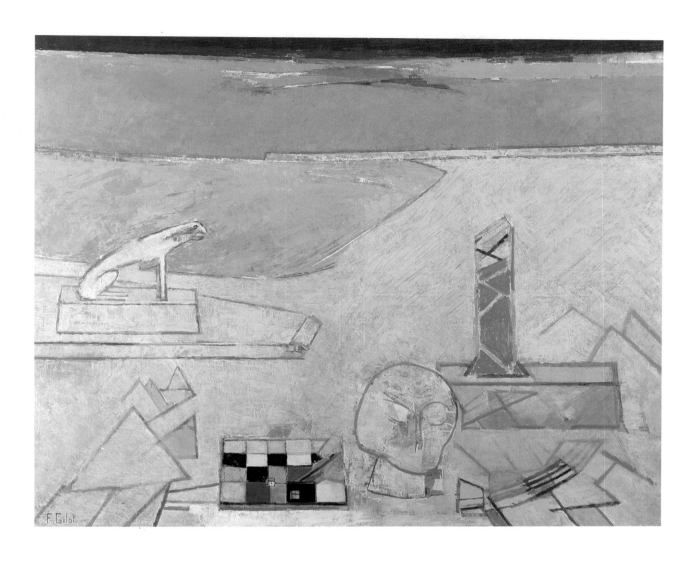

Ruins at Delos
1966
65 x 76 cm
watercolor on paper

Messenger of the Gods
1966
65 x 76 cm
watercolor on paper

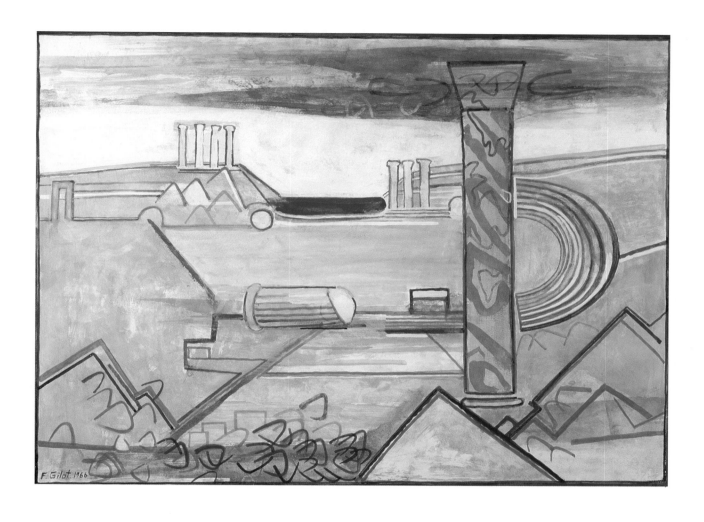

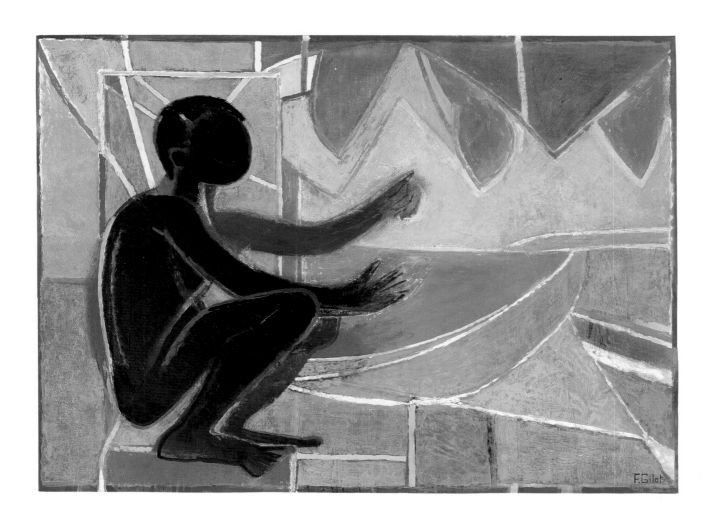

Continuity
1967
130 x 152 cm
oil on canvas

Past Present
1967
97 x 130 cm
oil on canvas

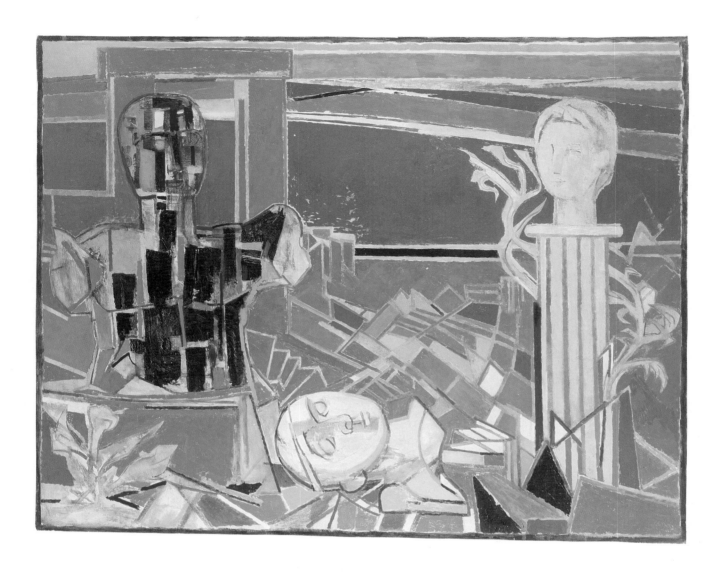

Cry of Orestes
1967
73 x 92 cm
oil on canvas

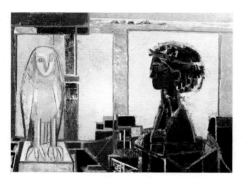

Young Orestes
1967
97 x 130 cm
oil on canvas

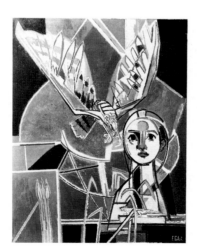

Life Struggle
1968
130 x 97 cm
oil on canvas

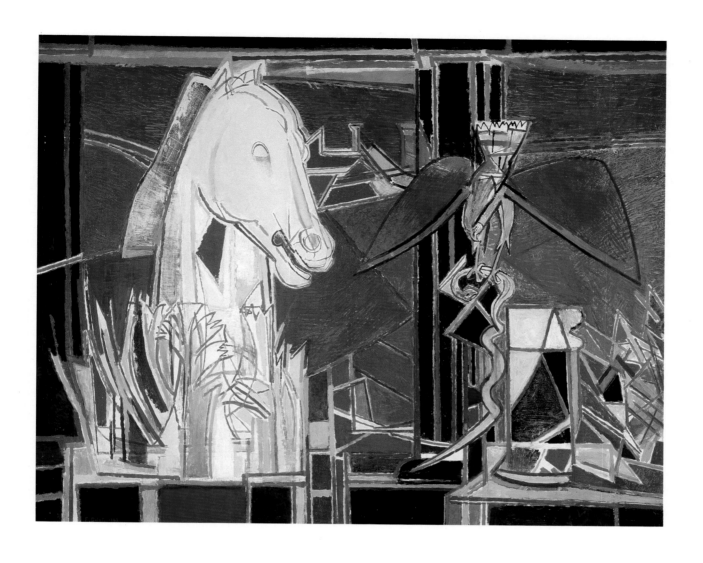

Emergence of an Inner World

Individualism, an American Privilege
1970-1979

In May of 1969, I had an exhibition at the Hatfield Gallery in Los Angeles. There I met old friends, and encountered new ones. I stayed in California for a month. June Wayne, then director of the Tamarind Institute, invited me to make some lithographs at her workshop. This was tempting, and I promised to come back in October.

During this second trip, I went to La Jolla and met Jonas Salk. He personally gave me a tour of the Salk Institute. This was surprising, since he had the reputation of being very aloof and uncommunicative, but that day we talked a lot about architecture. Soon after I went back to New York, Jonas appeared there, as if by chance. And when I returned to Paris, Jonas materialized there at Christmas. Since he was a scientist and I am an artist, there is no way to find out who bewitched whom; all I can say is that a powerful whirlwind was blowing, the net result of which led us to get married in June of 1970. All our friends on both sides predicted impending doom, but after seventeen years, doomsday does not seem to be for tomorrow.

En mai 1969 j'eus une exposition à la Galerie Hatfield de Los Angeles en Californie. Là je retrouvai de vieux amis, en rencontrai de nouveaux et décidai de rester un mois. June Wayne, alors à la tête du Tamarind Institute, m'invita à entreprendre quelques lithographies dans ses facilités, c'était tentant, je promis de revenir en octobre.

Au cours de ce second séjour, je me rendis à La Jolla chez des amis et ce fut là que je rencontrai Jonas Salk. Il me fit lui-même les honneurs du Salk Institute, chose surprenante car il avait la réputation d'être peu communicatif, mais ce jour-là, nous échangeames des idées sur l'architecture. Peu après je retournai à New York, Jonas se trouva là comme par hasard et quand finalement je rentrai à Paris, Jonas s'y rendit presqu'aussitôt pour Nöel. Avec d'un côté un savant et de l'autre une artiste il est difficile de déterminer qui ensorcela qui, tout ce qu'on put constater après quelques péripéties c'est que la puissante tornade qui s'empara de nos vies ne s'apaisa qu'avec notre mariage en Juin 1970. Naturellement les amis de chacun prédirent une catastrophe à brève échéance, mais après dix-sept ans le désastre ne semble pas être pour demain.

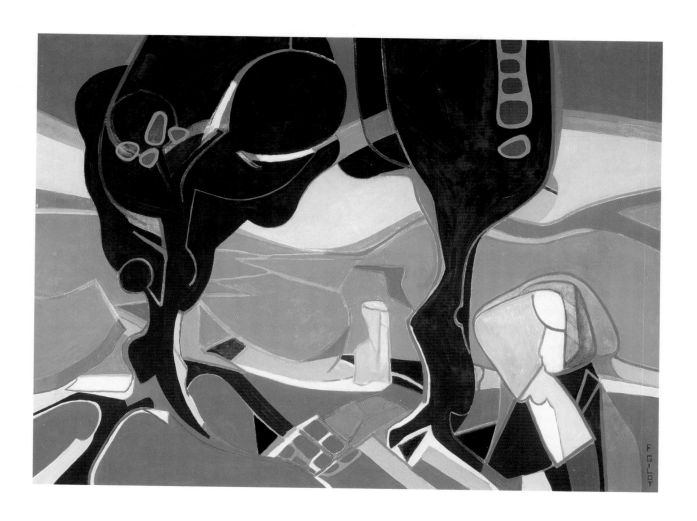

*The Tranquil
Source*
1971
116 x 89 cm
oil on canvas

Toward the end of 1969, I began working on a theme which seemed an apt metaphor for the events in my life thanks to an involuntary splash of ink upon the luminescent background of a linear drawing of a face. Was it not Tatania, the impish fairy queen, who wanted to appear? I extended the splash to the whole background, imagining a night scene, enlarging on the theme of *A Midsummer Night's Dream* to include the broader meaning of life's forces at work both in nature and on man. It was a continuation of the allegoric canvases of the sixties but whimsical ambiguities had replaced dramatic forebodings.

I still owned a studio and a home in Paris, but I was spending more time in California. There, artists do not congregate, because the distances are too great; and the absence of old friends led me to rely on myself more completely than ever before. I felt deprived of all I loved in European culture, but at the same time I felt free. I had a craving to affirm my own individuality like any other American. In short, I was experiencing the pioneer spirit.

Pour en revenir à la peinture, vers la fin de 1969 à cause d'une tache d'encre inopportune qui tomba sur le blanc immaculé d'un dessin, je pensai à étendre le noir sur le fond et soudain je compris que ce visage dans la nuit pouvait devenir celui de Titania, la féerique reine Shakespearienne. Je commençais donc à travailler sur le thème du «Songe d'une Nuit d'Eté», métaphore appropriée aux évènements de ma vie, mais surtout une allégorie transparente pour m'immiscer dans le jeu des forces qui se manifestent dans la nature et se jouent des humains. Faisant suite aux toiles para-mythologiques de la décade précédente, des ambiguités fantasques remplaçaient les présages de mauvais augure.

Je possédais encore un atelier et une maison à Paris, mais passais de plus en plus de temps en Californie. Là-bas les artistes se rencontrent peu, les distances sont trop grandes. L'absence de mon cercle familier me permit de me replier sur moi-même. Privée de la culture européenne, je me trouvais libre et indépendante, désireuse d'affirmer mon individualité comme n'importe quel Americain. En bref, j'entrai dans la mentalité du *pionnier.*

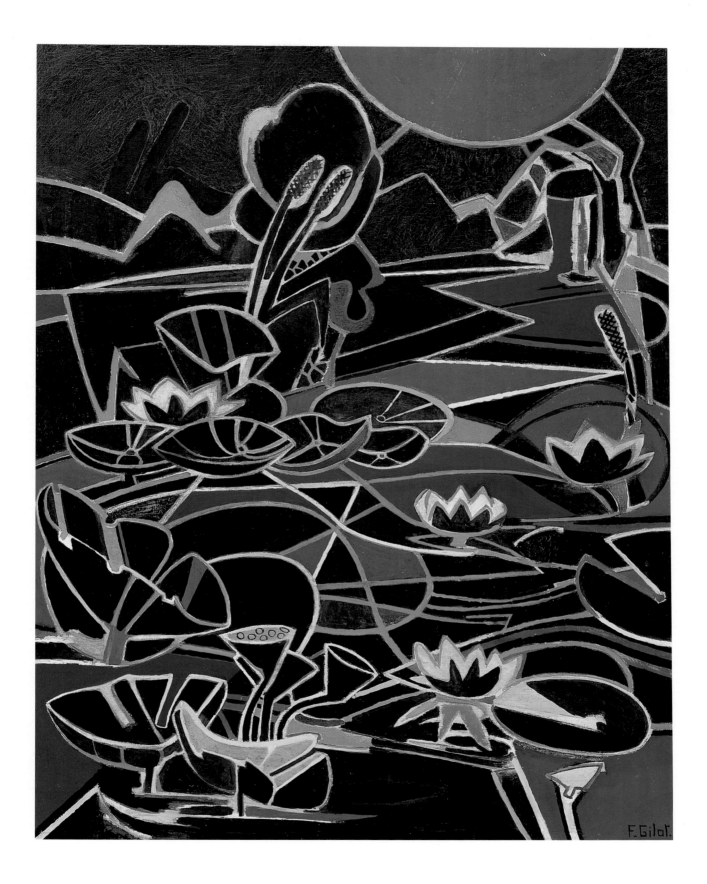

These new realizations are reflected in my paintings of the seventies. "Landscape for a Gold Digger" and "Inner Look" exemplify the deepening of my perceptions.

After so many years of rectangular and square canvases, I began to be wary of these formats. I tried oval and round ones and later double-sided articulated panels that stood on their own like Japanese screens. Rereading *Mandala Symbolism* by Carl G. Jung paralleled the interest I felt for such mystic diagrams whether they were of a personal or of a cosmic nature; or whether they were metaphysical as in Tantric art or oriented toward healing as in Native American pictograms.

Cet état de conscience se refléta dans les peintures des années soixante-dix. «Paysage pour un Chercheur d'Or» et «Le Regard Intérieur» témoignent de l'approfondissement de mes perceptions.

Après tant et tant de toiles carrées et rectangulaires j'étais fatiguée de ces formats, j'essayais des ronds et des ovales et ensuite des panneaux articulés semblables à des paravents japonais. La re-lecture du «Symbolisme des Mandalas» de Carl G. Jung allait dans le sens de l'intérêt que je portais à ces diagrames mystiques, personnels ou cosmiques, soit qu'ils révèlent une essence d'ordre métaphysique comme ceux de l'art tantrique ou qu'ils soient axés vers la guérison comme les pictogrammes des Indiens d'Amérique.

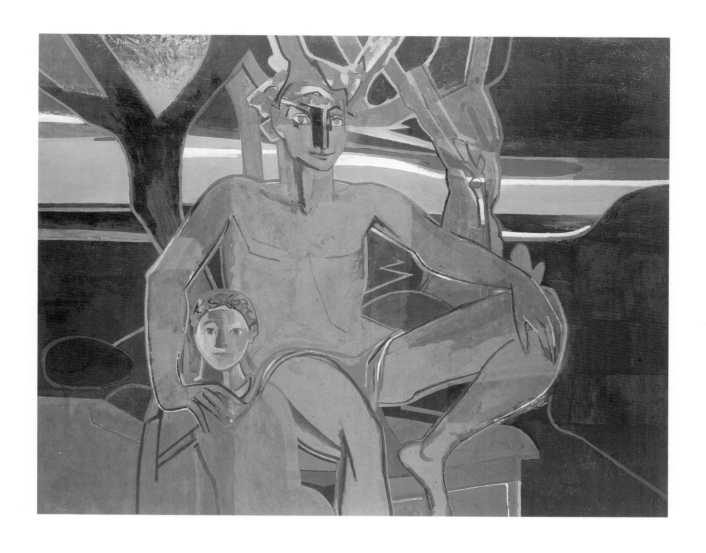

Egregor of Birds
1971
50 x 65 cm
gouache on paper

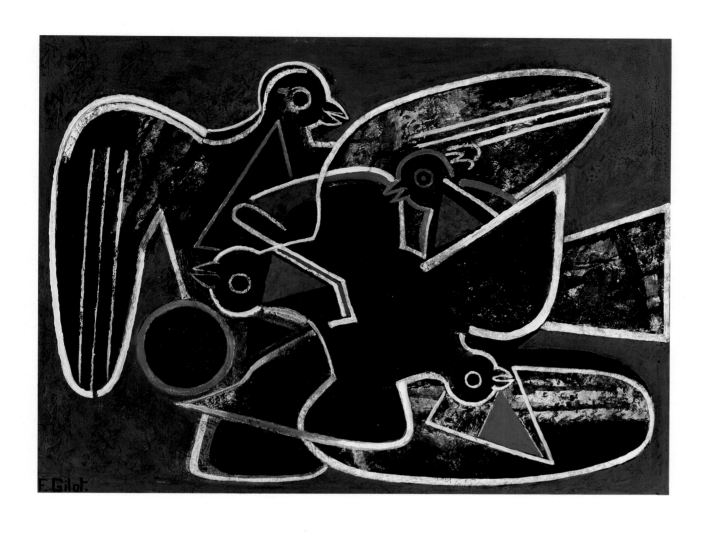

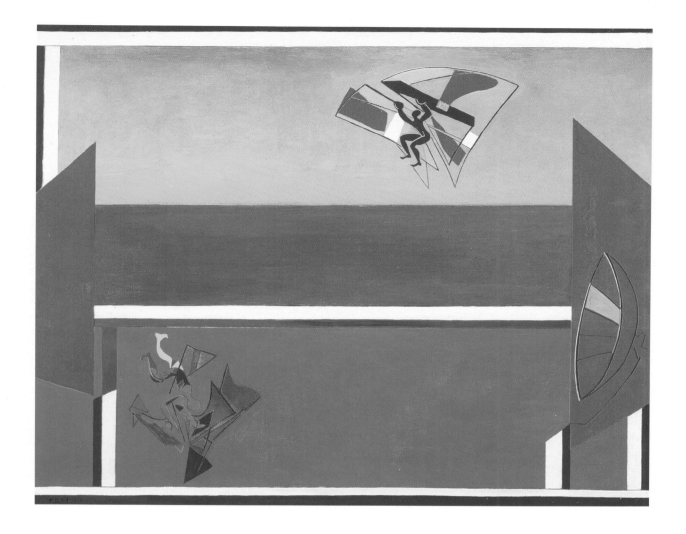

Hands of Fate
1974
60 x 60 cm (round)
oil on canvas

Circus Ring
1975
100 x 100 cm
(round)
oil on canvas

*The Rose of
France*
1975
100 x 100 cm
(round)
oil on canvas

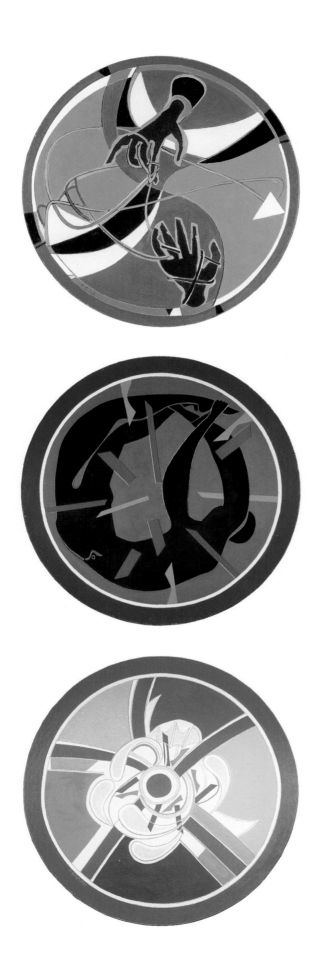

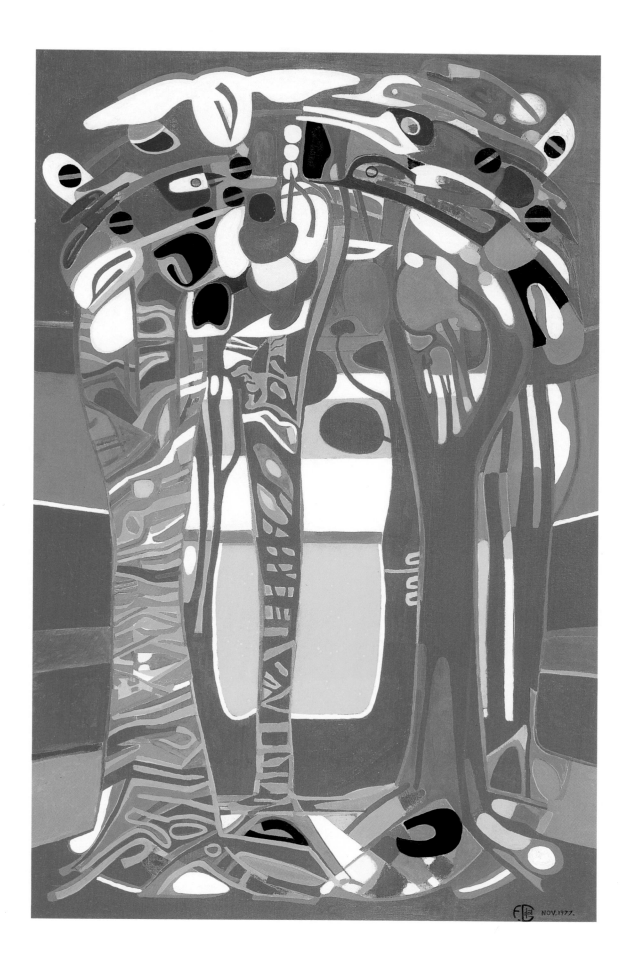

The First
Card Game
1978
130 x 162 cm
oil on canvas

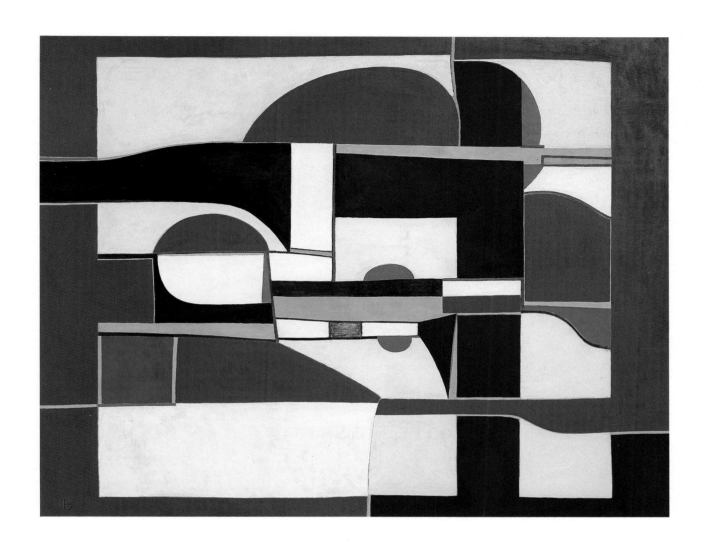

From Yellow to
Red
1978
100 x 81 cm
oil on canvas

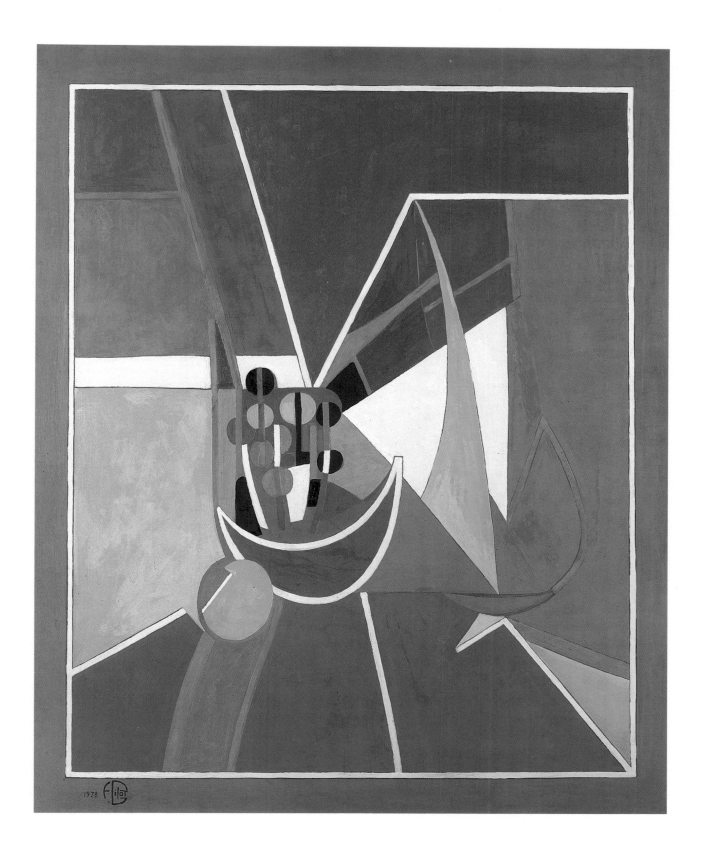

1978

Springtime
1978
162 x 130 cm
oil on canvas

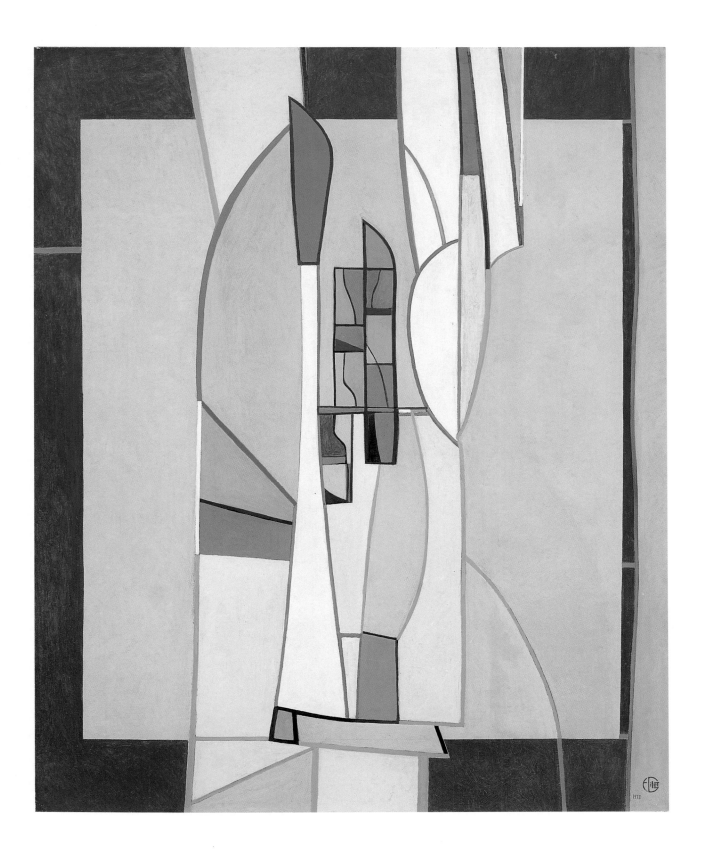

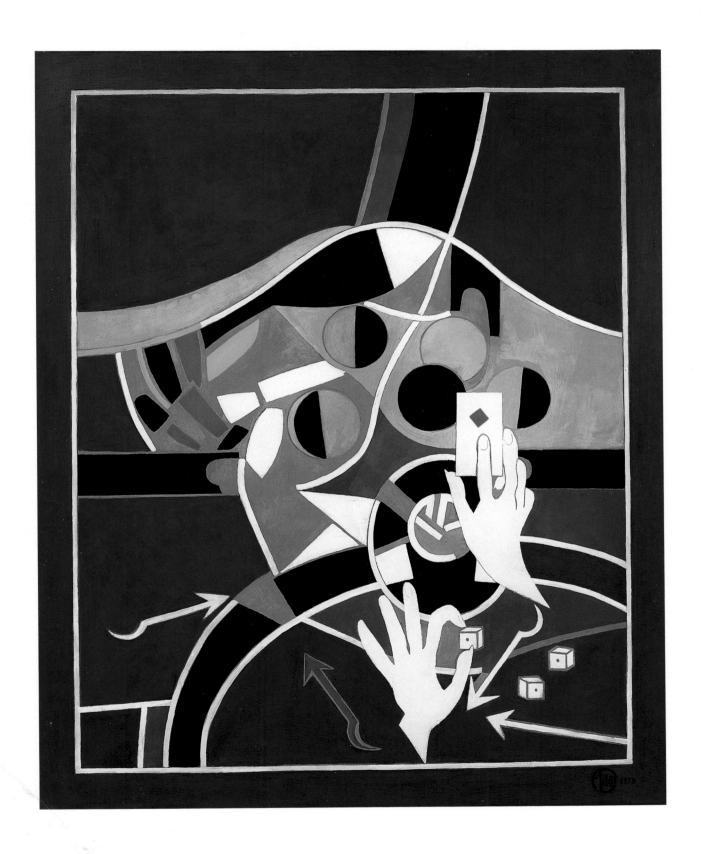

*Daydream on an
American Indian
Theme*
1979
92 x 73 cm
oil on canvas

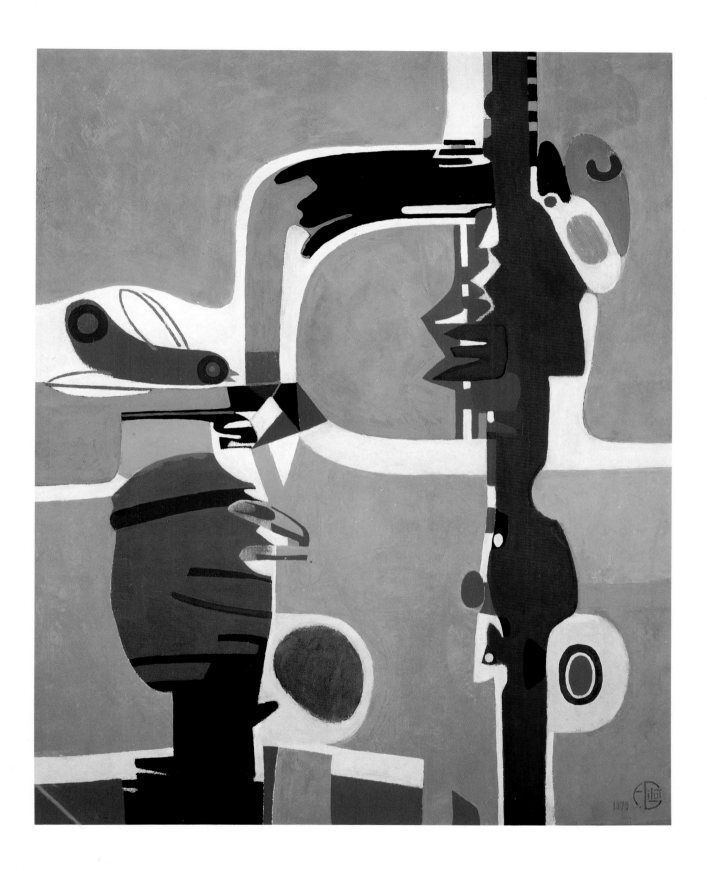

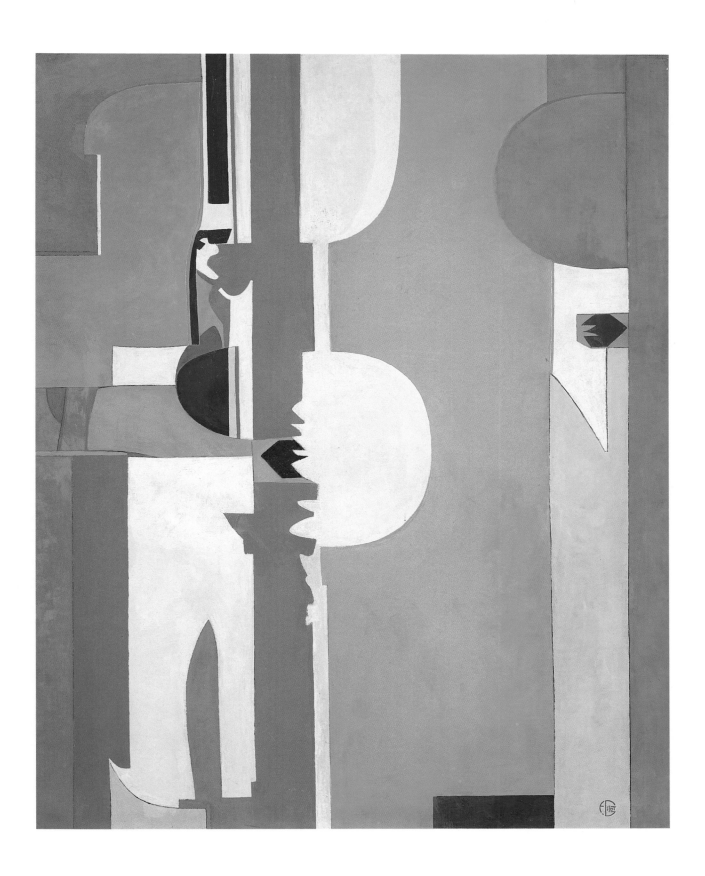

123

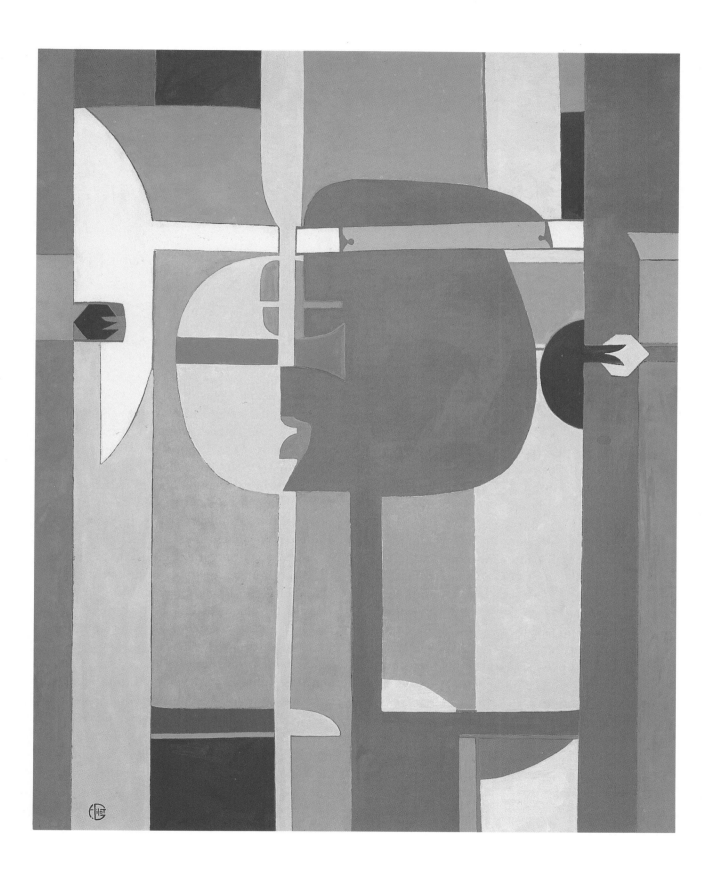

Archetypes for the Future

Emblems and Symbols:
The Recent Works

By 1980, my creativity was high. Full of self-confidence, I felt ready to paint on larger surfaces. But very large canvases pose a logistic problem: huge crates are needed if they are to travel. I was also looking for a presentation that allowed more spontaneity and less formalism than an oil painting. The Kakemonos from Japan and the large embroidered tankas from Tibet exemplified the direction I wanted to take. But the conception and the technique had to be all mine. In 1953 I had designed and executed a large stage setting for the Jeanine Charrat Ballet at the Theater of the Champs Elysées in Paris using tempera upon unprimed cotton cloth. The sets traveled very well because they could be rolled.

So I bought some large pieces of similar fabric and started painting with a mixture of my own, but without gesso. It was in fact possible to paint on both sides, avoiding an excess of impasto but using texture to enliven the surfaces and obtain more painterly effects. A wooden bar steadied the top allowing the rest to move freely. At last my paintings had taken flight. Though monumental in size, they could exist away from the wall. They had to be strong and joyous, they had to bring *enthusiasm,* to emit a flow of energy oriented toward the future. The nature of the medium did not allow a slow, analytical, controlled approach. All it took was to empty one's mind,

En 1980 je me sentis dans une phase ascendante de mes facultés créatrices, prête à travailler sur de grandes surfaces. Les peintures sur chassis posent un problème logistique car il faut des caisses énormes si elles doivent voyager. D'ailleurs je voulais une présentation moins formelle permettant plus de spontanéité que la peinture de chevalet. Les Kakémonos japonais et les grands Tankas tibétains allaient plus dans le sens de ce que je désirais, mais encore fallait-il que la conception et l'exécution soient totalement miennes. En 1953 j'avais réalisé d'après mes maquettes un grand décor pour les Ballets Jeanine Charrat au Théatre des Champs Elysées à Paris à la tempera sur des toiles non décaties et sans préparation. Les décors pouvaient donc être roulés et voyagaient facilement.

Je me suis donc procuré de grandes pièces de coton d'un grain similaire et me servis d'une mixture de ma façon mais sans gesso. Ainsi il devenait possible de peindre des deux côtés à condition d'éviter les empâtements excessifs et de me servir de textures pour animer les surfaces et obtenir des effets plus sensibles. Une barre de bois assurait la stabilité du haut de la toile et permettait au reste de flotter librement. Enfin mes toiles prenaient leur envol; malgré leurs dimensions monumentales elles pouvaient se détacher du mur. Elle se devaient d'être joyeuses et fortes, elles devaient stimuler l'Enthousiasme, émettre un courant d'énergie orienté vers le futur. La nature de ce medium ne permettait pas une approche lente, pensive, analytique ou controlée. Mieux valait faire le vide en soi et

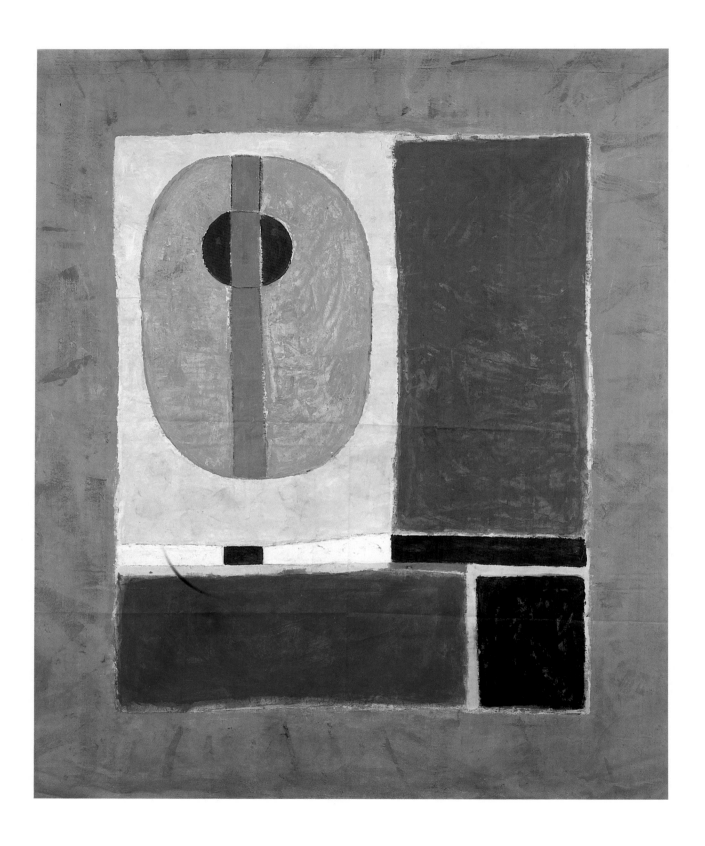

Emblem of a World Beyond
1980
270 x 268 cm
acrylic on canvas
(floating picture)

plug oneself into ambient forces (it was most inspiring to work outdoors directly on the ground) and then start to paint. Forms and colors would appear of their own accord, almost from the physical impetus itself—imaginary calligraphies suggested themselves, not belonging to any known ideogrammatic system nor to the alphabetic or Arabic script. This is why I called one of the first in the series "Emblem of a World Beyond." These were the glyphs of sleepwalker. The ability to paint on both sides of the canvas created a continuum and a complementarity. Because of their size, I felt there was an element of "sacred" permeating these pieces. I did not encompass them, they absorbed me.

As I look back, coherent patterns emerge, paintings echo one another; there are premonitions and recalls, leitmotives, and new developments. All the canvases that I created are the milestones of a pilgrimage, a hymn to the diversity of experience and the unity of life.

se brancher sur les forces telluriques ambiantes (travailler au grand air directement sur le sol était très inspirant). Les formes et les couleurs aparaissaient d'un commun accord, issues pour ainsi dire de l'élan cinétique lui-même. Des calligraphies imaginaires s'ébauchaient, n'appartenant à aucun système idéogrammatique connu ni dans l'écriture arabe ni parmi les signes alphabétiques.

C'est pourquoi j'intitulais l'un des premiers: «Emblème pour un monde ailleurs». Ces glyphes somnambuliques avaient leur magie. La possibilité de peindre sur les deux côtés de la toile créeait un continuum, une complémentarité grace à leur taille. Un élément du «sacré» semblait se faire jour dans ces compositions. Je ne les englobais pas, elles m'absorbaient.

Lorsque je me retourne, je retrouve des schémas cohérents, les peintures se font écho, j'y vois des prémonitions et des souvenirs, des leitmotives et des découvertes; toutes mes peintures sont les bornes-repères d'un pélerinage, un hymne à la diversité de l'expérience et à l'unité de la vie.

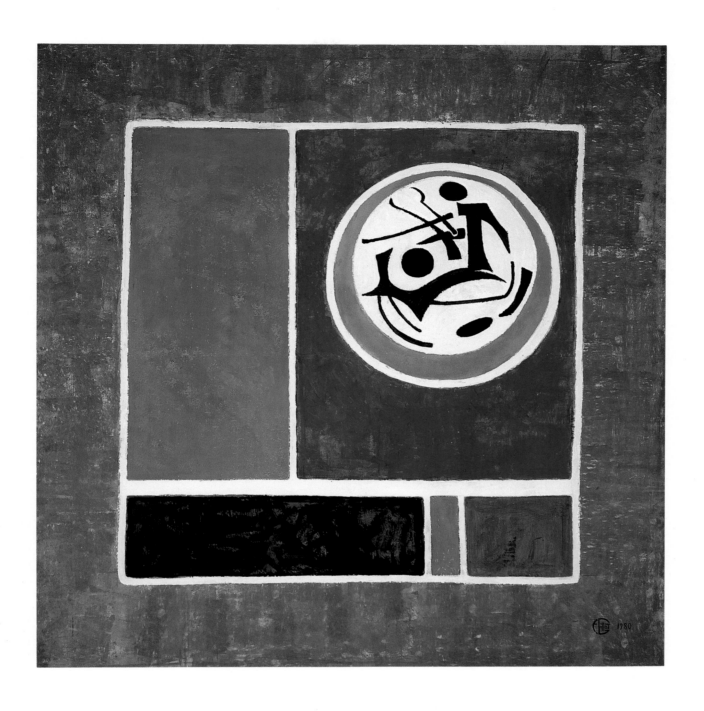

Blissful Planets
1980
270 x 268 cm
acrylic on canvas
(floating picture)

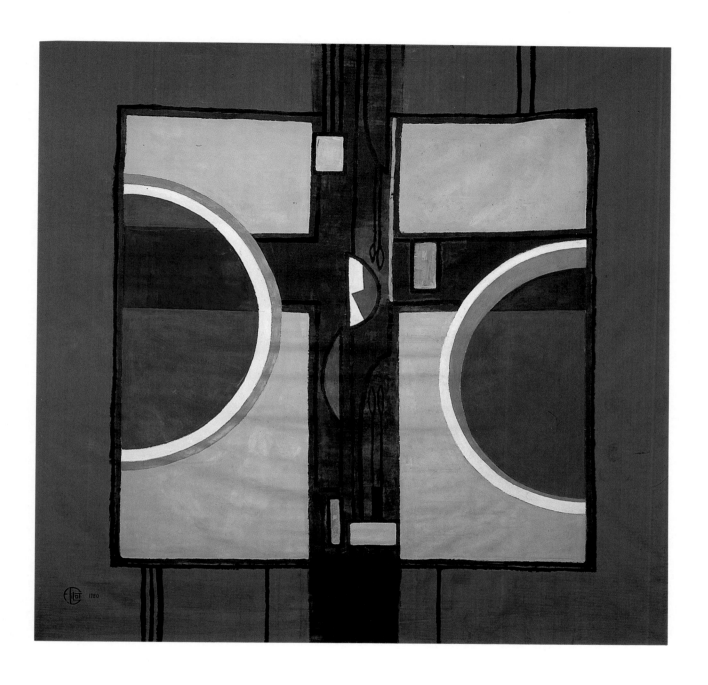

The Door of
Childhood
1981
162 x 130 cm
oil on canvas

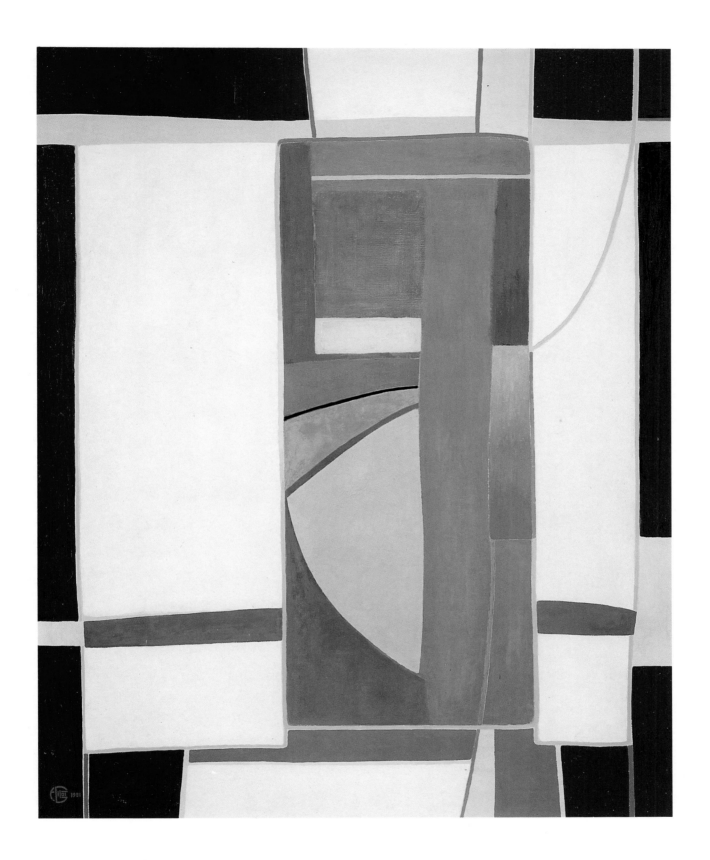

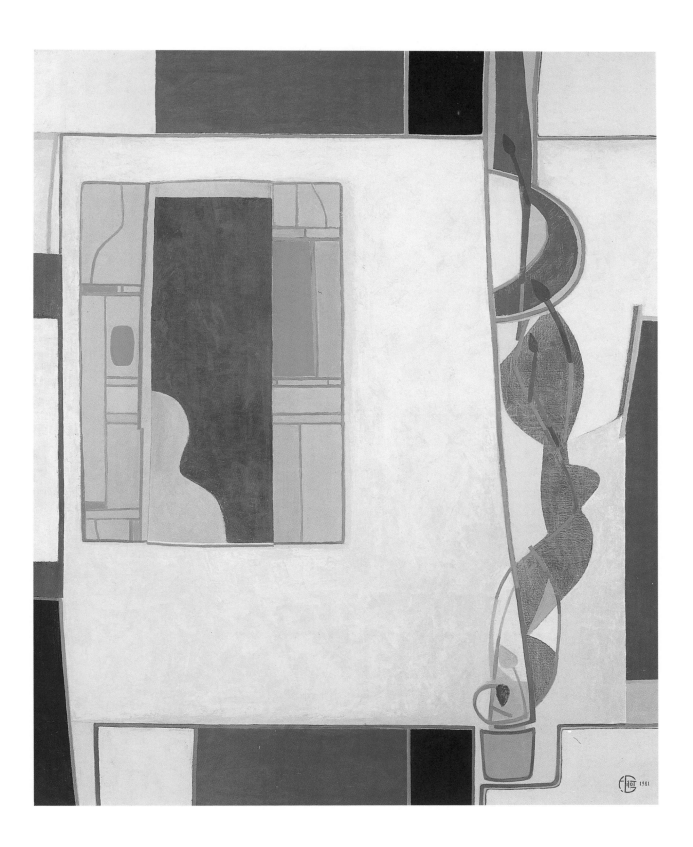

*Window on
Another Dimension*
1981
41.5 x 30.5 cm
oil on canvas

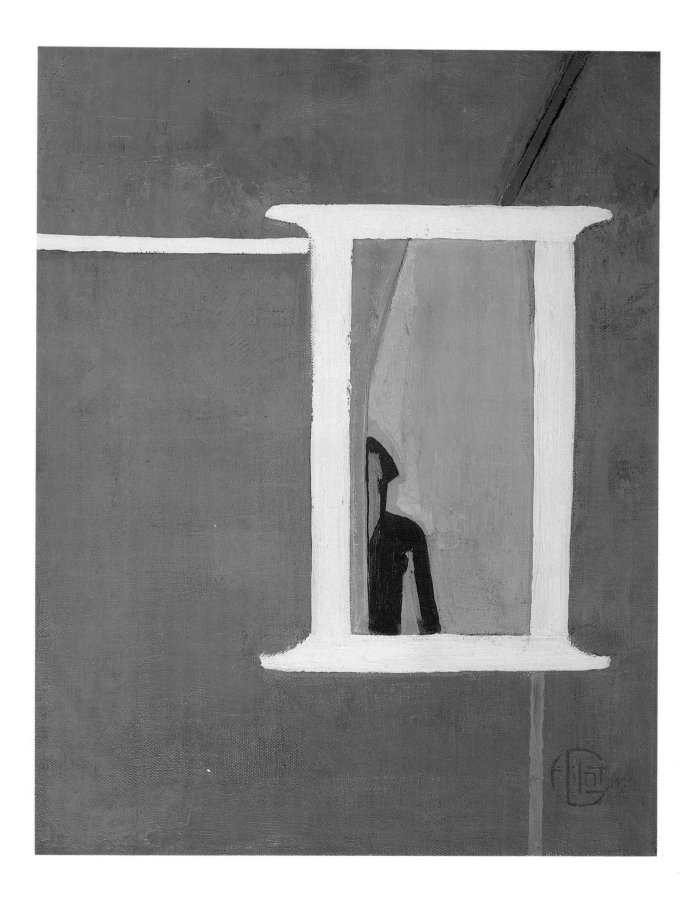

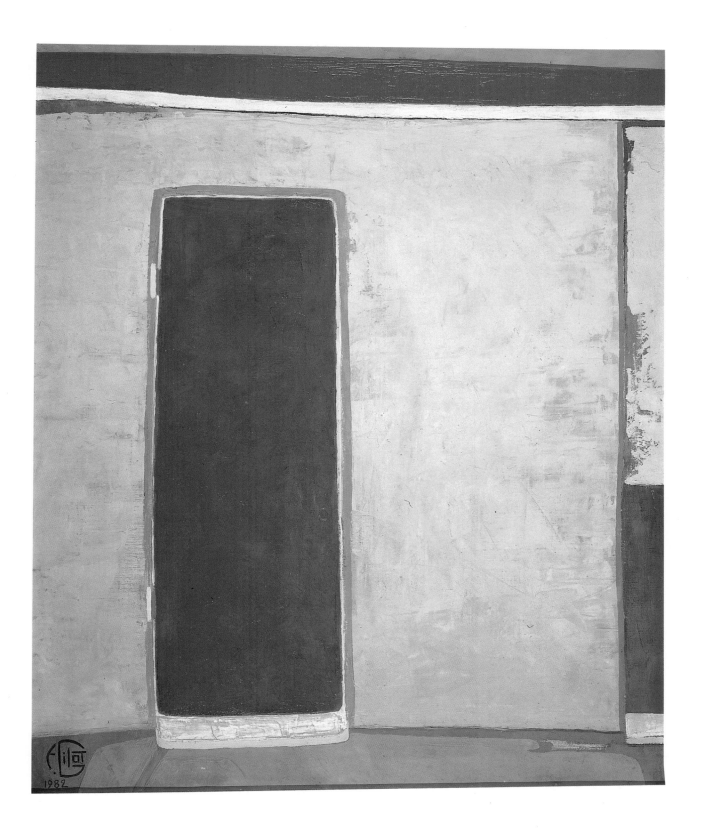

139

Mount Taurus
1982
213 x 198 cm
acrylic on canvas
(floating picture)

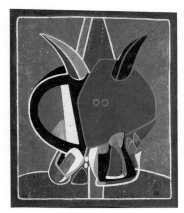

Aldebaran
1982
213 x 198 cm
acrylic on canvas
(floating picture)

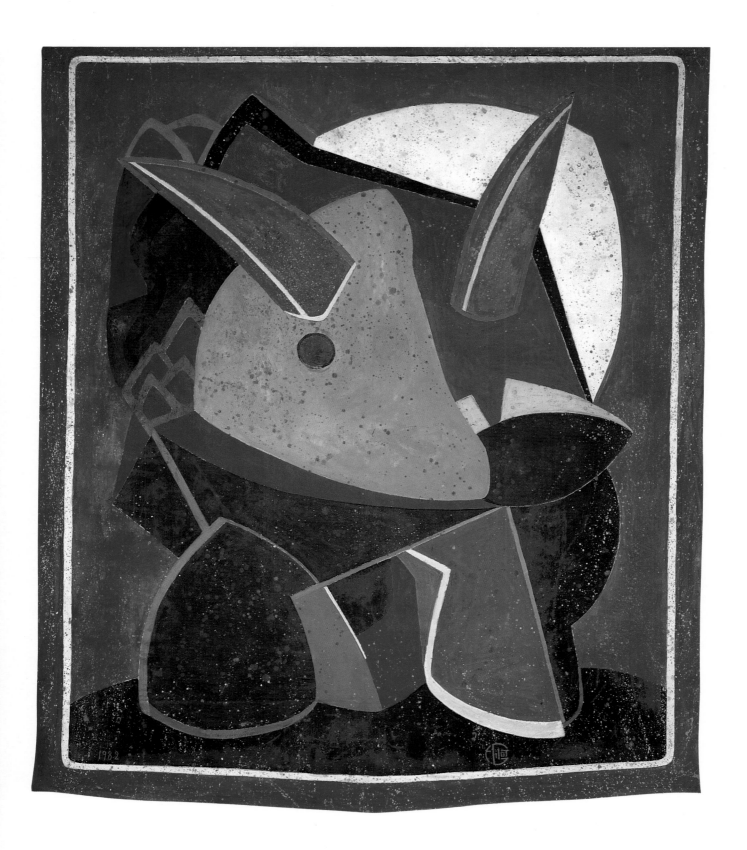

Full Moon
1983
255 x 210 cm
acrylic on canvas
(floating picture)

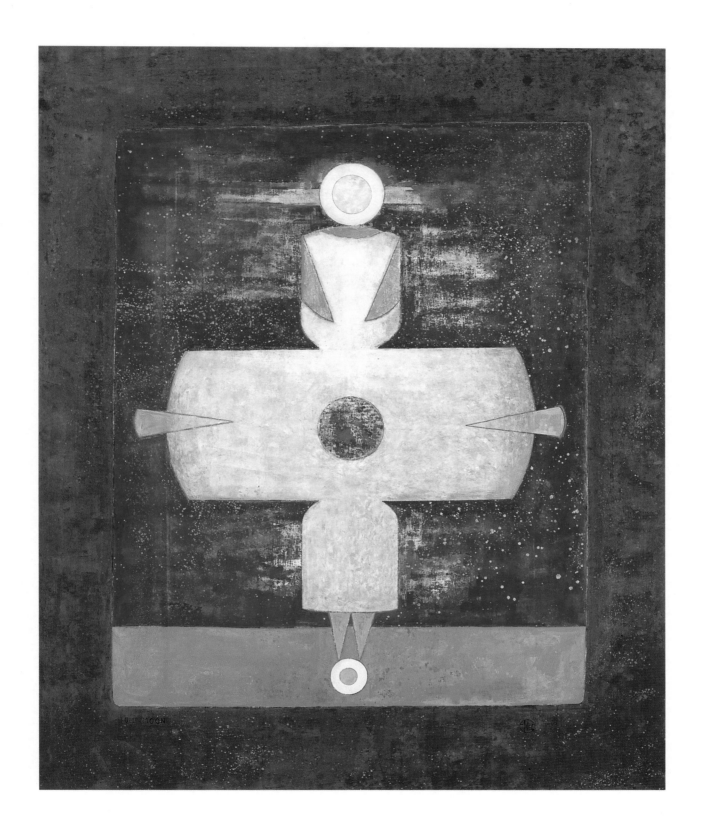

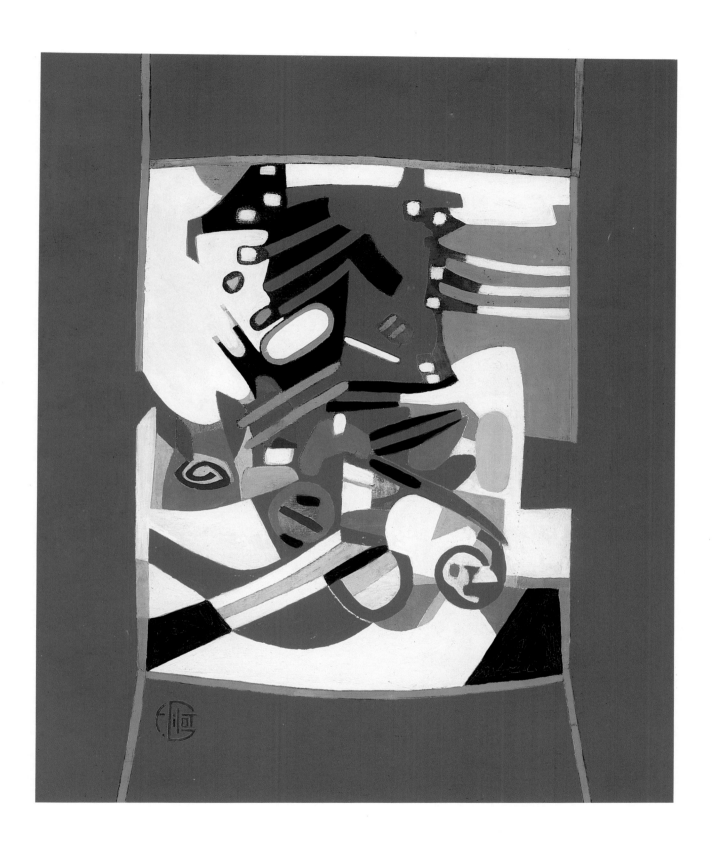

Bliss
1984
183 x 148 cm
acrylic on canvas
(floating picture)

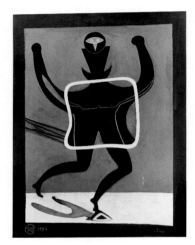

Joy
1984
76 x 65 cm
watercolor on paper

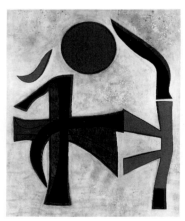

Union
1984
248 x 204 cm
acrylic on canvas
(floating picture)

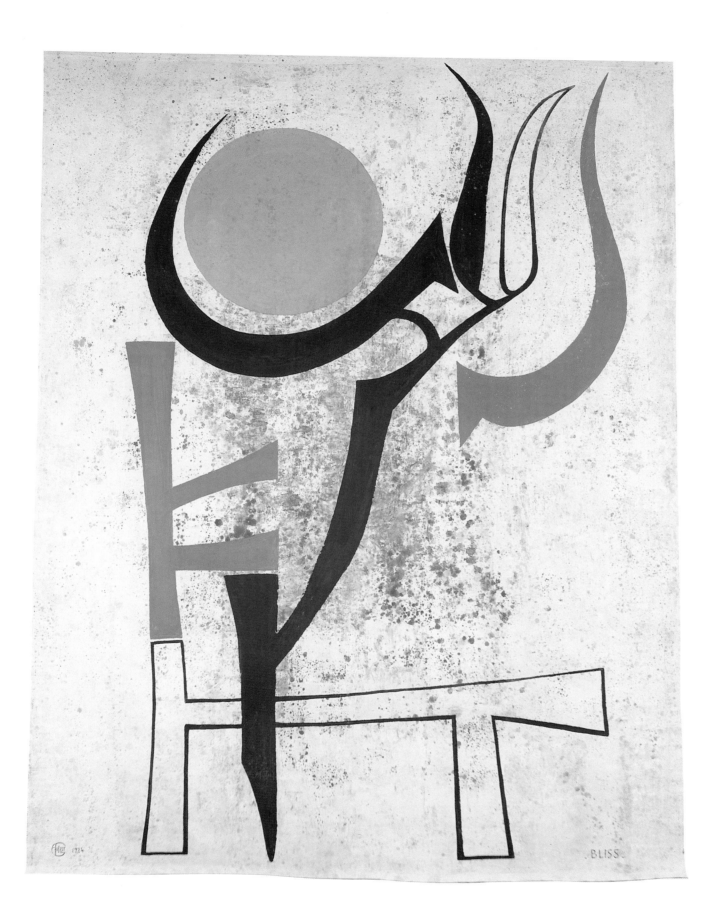

A Palace in
Radjasthan
1984
81 x 65 cm
oil on canvas

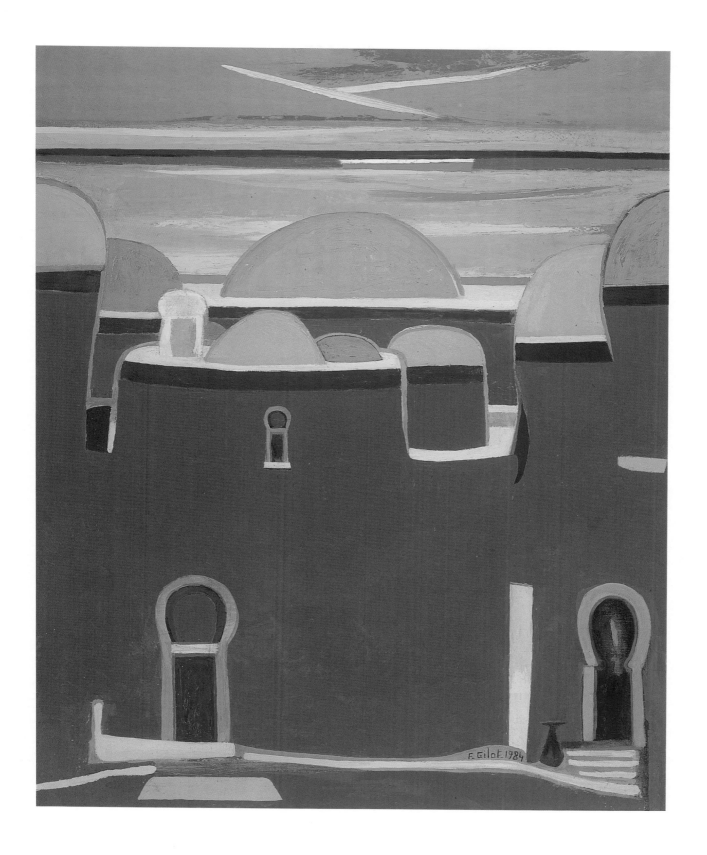

Meditation
1985
30 x 30 cm
oil on canvas

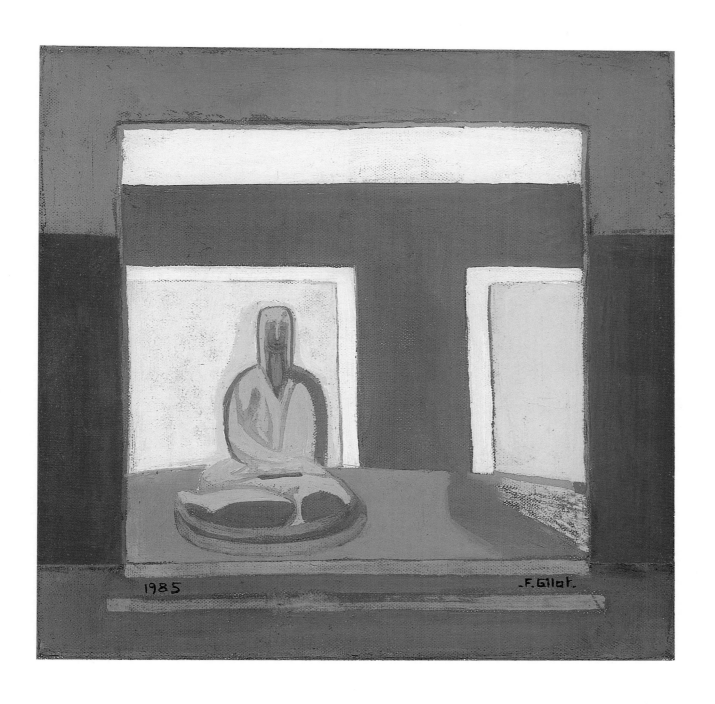

1985 F. Gilot.

The White Shadow
1986
195 x 114 cm
oil on canvas

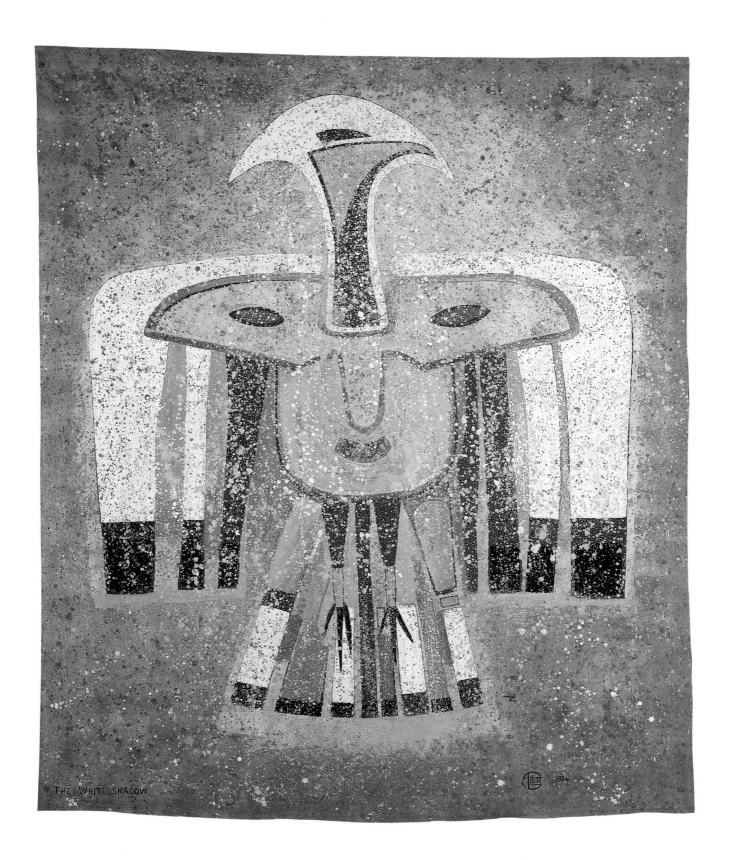

THE WHITE SHADOW 1986

Harvest Moon
1986
248 x 208 cm
acrylic on canvas
(floating picture)

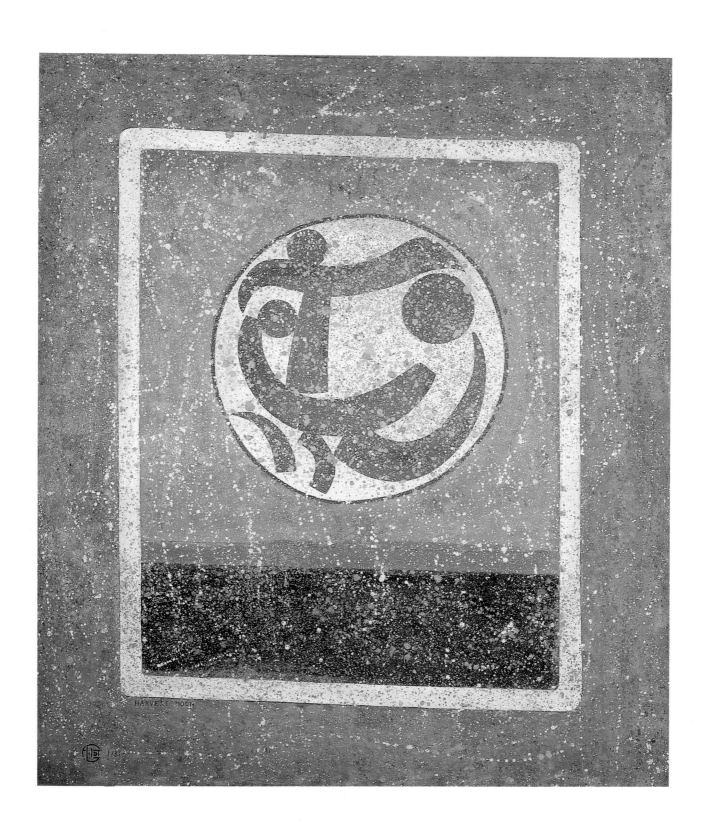

HARVEST MOON

155

Oceanic Feeling
1986
72 x 90 cm
oil on canvas

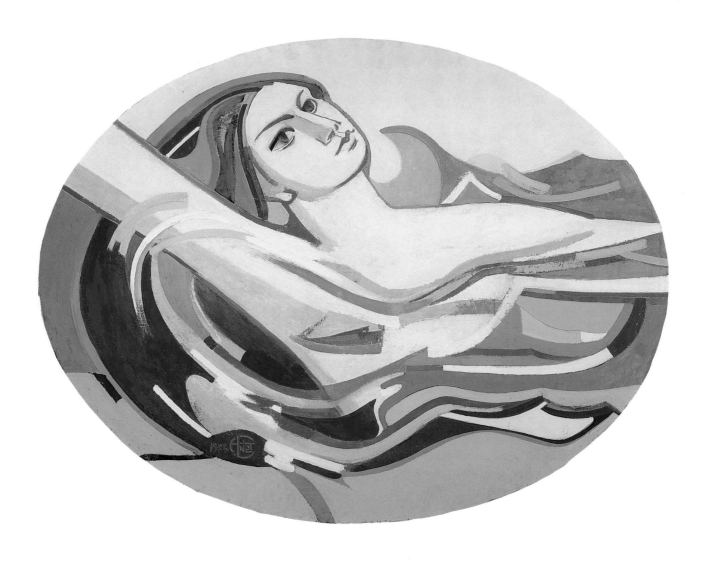

About Françoise Gilot

Françoise Gilot was honored with her first exhibition of paintings in Paris, 1943. It was at this exhibition that she met Pablo Picasso, beginning a personal and artistic relationship that was to last over a decade. During these years, Gilot was part of the circle of French intelligentsia which included such figures as Gertrude Stein, Marc Chagall, Joan Miró and Simone de Beauvoir. However, it was her friendship with Henri Matisse that most influenced her work and her aesthetic sensibility, deepening her commitment to painting. Gilot is also an established writer whose previous works include *Interface: The Artist and the Mask* and *Life with Picasso.* She is a frequent contributor to *Art & Antiques* and French *Vogue.*

About Barbara Haskell

Barbara Haskell is currently the Curator of Twentieth Century Painting and Sculpture at the Whitney Museum of American Art in New York. She is the author of monographs on the life and works of Arthur Dove, Marsden Hartley, and Milton Avery.

About Danièle Giraudy

Danièle Giraudy, the Director of the Picasso Museum in Antibes, France, formerly Curator at the Pompidou Center in Paris, is a distinguished art historian who has published several texts and contributed extensively to various art catalogs on contemporary artists, monographs on Charles Camoin and Pablo Picasso, as well as on new museology.

Sur Françoise Gilot

Françoise Gilot a été remarquée grace à une première exposition de tableaux à Paris en 1943. A cette même exposition, elle rencontra Pablo Picasso; une rencontre qui marqua le début d'une relation personnelle et artistique qui s'étendit sur une décennie. Durant cette période, Gilot fit partie d'un cercle d'intellectuels français avec, parmi d'autres, Gertrude Stein, Marc Chagall, Joan Miró et Giacometti. Cependant, ce fut son amitié avec Henri Matisse qui influença le plus son oeuvre et sa sensibilité, et qui la mena à s'engager plus profondément dans son travail de peintre. Gilot est également un écrivain établi; parmi ses oeuvres: *Le Regard et son Masque* et *Vivre avec Picasso.* Elle écrit fréquemment des articles pour *Art & Antiques* et *Vogue* (édition française).

Sur Barbara Haskell

Barbara Haskell est Conservateur de l'ensemble des tableaux et sculptures du vingtième siècle au Whitney Museum of American Art à New York. Elle est l'auteur des monographies sur la vie et l'oeuvre d'Arthur Dove, Marsden Hartley, et Milton Avery.

Sur Danièle Giraudy

Danièle Giraudy est actuellement Directeur du Musée Picasso à Antibes, France, après avoir été conservateur Centre Pompidou, à Paris. Egalement historienne d'art distinguée, elle a publié des essais et a écrit de nombreux catalogues sur des artistes contemporains, des monographies sur Charles Camoin et Pablo Picasso, ainsi que sur la muséologie nouvelle.

Still Life with Open Wings
Permanent Collection, Musée Picasso, Antibes

Freedom
Courtesy of Claude Picasso, Paris

Paula and the Birds
Courtesy of Mr. and Mrs. Donald Kirsh, New York

Bird Flying Toward the Sun
Private collection, New York

Game of Chance
Gift of Paul Jenkins, Musée Picasso, Antibes

A Heap of Stones
Courtesy of Claude Picasso, Paris

Young Orestes
Private collection, New York

Continuity
Courtesy of Paloma Picasso, New York

Life Struggle
Courtesy of the Wichita Falls State University Museum

Egregor of Birds
Courtesy of Dr. and Mrs. Joseph Kochansky, New Orleans

Hands of Fate
Courtesy of Dr. Jonas Salk, La Jolla

Springtime
Private collection, California

Magic Games
Courtesy of Mr. and Mrs. M. Schlesinger II, Palm Springs

Daydream on an American Indian Theme
Courtesy of Diane Benjamin, Milwaukee

Window on the Mediterranean
Courtesy of Mr. and Mrs. Leonard Levy, Indiana

Primeval Goddess
Courtesy of Ms. D. Levy, Chicago

Aldebaran
Private collection, New York

Christmas Time
Courtesy of Aurelia Simon Provvedini, San Diego

A Palace in Radjasthan
Courtesy of the Riggs Gallery, San Diego